LE PHILOSOPHE

ET

LA MUSE

LE PHILOSOPHE

ET

LA MUSE

DIALOGUES SUR LA MUSIQUE

PAR

LE COMTE DE CHAMBRUN

PARIS
CALMANN LÉVY, ÉDITEUR
ANCIENNE MAISON MICHEL LÉVY FRÈRES
3, RUE AUBER, 3

1884

AVERTISSEMENT

L'auteur des *Fragments politiques*, de la notice sur les statues : *la Foi, l'Espérance et la Charité*, le Cte de Chambrun, devenu aveugle, a dû renoncer non seulement à la politique, mais encore aux arts plastiques qui l'avaient également occupé, et retenu pendant trente années. Il n'a point renoncé cependant à sa vie d'étude, et, les routes anciennes lui étant fermées, il s'en est ouvert de nouvelles : ses travaux, ses sollicitudes se sont portés

pratiquement et théoriquement sur la musique. Dans une lettre intime adressée à l'un de ses amis, il s'en est d'ailleurs expliqué : « L'art est consolateur. Sous sa forme la plus grande et la meilleure, celle de la nature, il avait charmé, vers vingt ans et après la mort de ma mère, ma première vie ; aujourd'hui il allège le fardeau des choses et me fait société en ma vieillesse, au seuil de mon tombeau, sous la forme de la musique. Elle est pour moi, à l'autre extrémité de l'esthétique, après la poésie, avant l'architecture, les sculpteurs et les peintres, l'expression souveraine de la beauté. »

De là les essais qui vont suivre, les dialogues que nous publions.

<div style="text-align:right">L'ÉDITEUR.</div>

31 mars 1884.

PRÉFACE

SUR L'ART EN GÉNÉRAL

ET SON HÉGÉMONIE

J'ai écrit : « Que les temples éternels de
« Dieu sont beaux dans la nature et dans l'his-
« toire. Oui, la nature et l'histoire constituent
« en quelque sorte les autels, les siéges et les
« trépieds de l'Infini. Pour le soutenir et lui
« agréer, il y a en eux comme un effort
« incessant, sublime, de se hausser, de se
« grandir. Dans cette lutte, ce labeur, ne se
« trouve-t-il pas quelque vanité, et l'expres-

« sion dernière, souveraine des choses ne
« serait-elle point leur inanité, leur néant?
« Je ne l'ai jamais pensé, je ne le pense point,
« et encore que l'Infini se suffise à lui-même,
« il semble qu'il se complaise et qu'il se sa-
« tisfasse dans les deux séries ascendantes,
« dans les deux progressions croissantes de
« l'univers et de l'histoire, de la vertu, de la
« beauté. »

Ce sont là des bégaiements, et comme les embryons, les ἐνορμοντα du système du monde. Je les reprends et je les développe : le propre de l'Infini, c'est sans doute l'Infini comprenant toutes choses, mais principalement le vrai; le propre de l'homme, c'est la conscience, la responsabilité, la lutte du bien et du mal, le triomphe du bien. La métaphysique, la logique, la critique, distinguent entre l'absolu et le relatif, et si, dans la première de ces données, de ces réalités, Descartes a raison et

l'emporte, Kant, dans la seconde, est supérieur : c'est sur le terrain qu'il a choisi que nous devons nous placer. Seul, l'homme peut se dresser en présence de Dieu, le regarder face à face, et lui dire : « Je suis vertueux. » Là est son signe, sa caractéristique, son essence elle-même.

Il faut marquer ici un temps d'arrêt et bien comprendre comment se forme et se constitue toute la synthèse de la civilisation. Elle implique, indépendamment de la philosophie : 1° La politique qui renferme et définit les rapports de l'humanité avec elle-même, qui les exprime et les résume selon les distinctions de la géographie et de l'histoire, de l'espace et de la durée; 2° La religion qui contient tous les liens et tous les rapports de l'homme avec Dieu; 3° La morale qui se tient à distance égale de la religion et de la politique, pour inspirer et guider celle-ci avec la jurispru-

dence et le droit, pour préciser et définir avec celle-là les derniers préceptes, les commandements suprêmes, les révélations absolues; 4° Enfin la science et l'art, qui nous sont donnés par l'univers.

Posons encore quelques principes. La doctrine, la distinction de Leibnitz entre les *partes inclusæ* et les *partes exclusæ* constitue l'un des prolégomènes essentiels, l'une des données capitales, décisives de toute la philosophie. Avant nos raisonnements, en effet, nos inductions, nos déductions et tous nos procédés, nos méthodes, il importe de bien reconnaître notre domaine, nos limites, de déterminer les lignes exactes de nos frontières, de notre territoire. Les mathématiques et les nombres nous fournissent à cet égard des représentations utiles et comme une démonstration elle-même. Lorsque je pose la série 1, 2, 3, 4...... où donc s'achève-t-elle, et quel est le chiffre le

plus élevé; lorsque je pose la série $1/_2, 1/_3, 1/_4 \ldots$
où donc s'arrête-t-elle, et quel est le chiffre le plus abaissé?

Il apparaît bien que le maximum et le minimum, que la naissance et la mort des choses échappent à l'intelligence humaine; elles se confondent et se perdent dans l'Infini : Où commence la matière et où finit-elle; où commence l'esprit et où s'achève-t-il? L'Infini seul le sait.

Je reprends et je dis : entre la science et l'art, entre Newton et Lavoisier, d'une part; d'autre part, Homère, Eschyle, Michel-Ange, Beethoven, Shakspeare, il convient de se prononcer et de choisir. Le commencement et la fin des êtres nous fuient et se dérobent; l'alpha et l'oméga de l'univers et de l'histoire ne se rencontrent et ne se trouvent que dans les profondeurs, qu'au sein de l'Infini. Sa face majestueuse, éternelle, nous apparaît et se

démontre comme éclatante des splendeurs et des lumières du vrai. Je me prosterne, je m'incline, et si je puis enfin me redresser, me relever, c'est comme la représentation et l'effigie de la vertu, du devoir, du bien.

Nous nous sommes avancés lentement mais sûrement; nous avons assuré, protégé notre route. Nous l'avons conduite enfin jusqu'aux dernières extrémités, jusqu'aux dernières limites. Il ne se présente plus, comme pour le héros grec, qu'une double alternative; nous nous trouvons enfermés dans les deux termes d'un dilemme, et c'est là qu'il va se décider de la primauté. Car il faut opter pour l'ascendant, pour l'hégémonie entre les microbes ou les symphonies, entre les localisations cérébrales ou la *Vénus de Milo*, entre le chlorure de sodium ou la *pieta* du musée Borghèse, entre la balance du commerce ou l'Iliade, entre l'utile et le beau.

Je pense que les trois éléments constitutifs de l'art : les lignes, les couleurs et les sons, renferment en eux-mêmes une priorité, une indéfectibilité; qu'ils expriment les intimités, la substance et le fond de l'univers; qu'ils manifestent l'âme, le *verbum*, le λόγος harmonieux et sonore, éclatant et lumineux de la création.

2 février 1884.

PROLOGUE

M. FRANCIS PLANTÉ EN MA VILLA

LES 15, 16, 17, 18 MARS 1882

I. — J'indiquerai d'abord et je rappellerai quelques principes. Pour les lettres, leur dernier mot, leur sommité est la tragédie ou l'épopée. Pour la musique, l'orchestre avec toutes ses ressources en sa totalité; au delà, les chœurs, les ensembles; au delà encore, les principaux personnages, la voix humaine, qui

de tous les instruments de musique est le premier sans conteste et de beaucoup : c'est la grande musique, ou religieuse, ou dramatique. Après elle vient la musique de chambre; le bon, doux et grave Haydn en a déduit les règles et donné les modèles dans ses quatuors. On peut simplifier et concentrer encore; on arrive à tous les solistes, et parmi eux, au premier, le meilleur, le piano.

Avant l'audition actuelle, j'avais pensé : les grands maîtres dépassent Francis Planté, il n'est pas leur suffisant interprète, il lui convient de s'en tenir aux demi-maîtres, aux demi-dieux. Aujourd'hui j'abandonne cette opinion; lorsque Mozart ou Beethoven, au lieu d'écrire pour l'orchestre, au lieu d'écrire *Fidelio* ou *Don Juan*, composent pour le piano, ils s'abaissent, ils se diminuent eux-mêmes; lorsque d'autres interprètes ou les pianistes réduisent et adaptent leurs chefs-d'œuvre

aux dimensions du seul piano, ce sont eux, à leur tour, qui les restreignent, qui les enferment en des limites trop étroites. Dans les deux cas, l'impression pour moi est la même, mes héros ont quitté leurs armes, mes dieux sont descendus de l'empyrée, et ils conversent trop familièrement avec les simples mortels.

II. — J'admire toutefois le monument de Lysicrates après le Parthénon, le temple de Vesta après le Colisée, et les nuits d'octobre ou de décembre m'étreignent le cœur tout autant que la vaillante Chimène ou la tendre Pauline. Le piano doit donc me faire entendre plutôt Weber, Mendelssohn, Schubert, Schumann, que Beethoven ou Sébastien Bach.

Des belles séances de cette semaine, de tous les maîtres entendus, je veux surtout retenir Chopin. Souvent j'ai pensé que la grande faute, la grande iniquité de la civilisation

se trouvait dans le sort fait à la Pologne. Quelle douleur a été, quelle douleur est comparable à celle de cette race chevaleresque, spirituelle, brillante, poétique, éclairée, dont la tunique a été mise en partage, comme celle du Christ, entre les mains rudes, barbares, grossières, de trois conquérants avides. Il s'est trouvé un homme pour pleurer cette misère, pour combattre cette oppression, pour maudire cette injustice.

Quelles lamentations, quel désespoir, quelle fureur, quels cris de vengeance, quels appels aux armes! Comme ces larmes coulent, comme ce sang est versé, et comme, roulé dans la poussière, foulé aux pieds des chevaux, le fils de Jean Sobieski, de Kosciusko se redresse et se relève encore en un suprême, mais inutile effort! Une lueur du ciel quelquefois se répand, une mère, une fiancée ont des caresses et des baisers. Ah! que ces rayons sont lumineux,

que ces enlacements sont ineffables. Mais tout aussitôt les destinées reparaissent, lugubres et livides, inévitables, absolues; elles s'imposent et se consomment.

III. — J'ai dit au jeune maître : « Vous êtes la perfection du génie français, » ce génie qui est tout composé d'ordre et de mesure, de force à la fois épanchée et contenue ; cet esprit de pondération, d'équilibre. Je voyais venir, pour accueillir et célébrer mon hôte comme un ami, comme un frère, les images, les ombres de La Fontaine, de Racine, de Boileau, de Corneille, de Molière. Le génie français ! Dans les travaux et les luttes de ma métaphysique, si on le conteste, je le défends ; puis, quand il m'apparaît, arrive ma suprême interrogation, cette antinomie que je n'ai pu résoudre encore : Où donc est le premier génie; est-ce bien celui de la raison, ne serait-ce point celui de la folie? Qu'y a-t-il au sommet des civilisations et des

mondes : Corneille et Molière? ou bien Dante et Shakspeare?

18 mars 1882.

DIALOGUE I

LA JOURNÉE MUSICALE DU 29 MAI 1882

HAYDN, MOZART, BEETHOVEN

LE PHILOSOPHE. — Pendant quelques instants, qui ont été courts au sein de la durée perpétuelle, mais longs, importants, pour mon esprit et pour mon cœur, j'ai entendu deux artistes, l'un au piano, l'autre au violon, qui ont interprété seulement les trois grands maîtres : Haydn, Mozart, Beethoven. En les écoutant, non seulement mon audition, mais ma

vision aussi, dans l'unité de l'existence, s'animait, s'éveillait.

Trois effigies m'apparaissaient ensemble avec leurs bras entrelacés, leurs têtes rapprochées. La première était une jeune déesse, une vierge non point froide et sévère, mais souriante et douce; elle était toute vêtue de blanc, des palmes vertes ceignaient son jeune front, ses tempes non effleurées encore. Venait ensuite une épouse dans toute sa grâce, dans toute sa splendeur, dans toute sa vertu. La troisième déesse, c'était une mère éclatante, radieuse; son regard brillait comme un éclair, comme une épée qui blessait mon cœur; mais peut-être les cheveux de son cou n'étaient-ils plus les mêmes que ceux de la Sulamite. Je considérais, je contemplais la beauté réunie en un seul et même groupe, d'Haydn, de Mozart, de Beethoven.

Michel-Ange me montre des figurations, des

transports, des tempêtes qui quelquefois m'épouvantent et m'effrayent. Pérugin n'a point touché la terre, et c'est en vain que sur mon cœur je voudrais étreindre et presser ses intuitions, ses visions, toutes idéales et célestes; elles ne savent rien de l'existence humaine, elles ne connaissent point mes passions. Raphaël a tout compris, tout rendu; il est à la fois l'idéal et le réel, l'inconscience et l'histoire : c'est Mozart. Le Pérugin rappelle Haydn, et Michel-Ange représente Beethoven qui, pour cette fois, pour cette fois seulement, a vaincu, terrassé, dans ses luttes, ses efforts de géant, de titan, le doux et parfait Sanzio.

Voulez-vous quitter la peinture, voulez-vous contempler les portiques du Parthénon, les créations, les splendeurs de Phidias; c'est Raphaël, c'est Mozart encore. Mais ce génie exquis, accompli de l'Attique, n'a pas pu ne

pas reconnaître, et il reconnaît des précurseurs, des ancêtres aux temples d'Égine, de Phigalie, et dans cette Pallas qui, conduite en notre Louvre avec ses lignes strictes, exactes, hiératiques, ses armures resserrées, évoque pour moi la mélodie, la symphonie d'Haydn. Dans cette suite d'idées, dans ces déductions, le génie de Beethoven a édifié, a construit les arceaux indéfinis de Cologne, les coupoles immenses de Sainte-Sophie, les étages grandioses et superposés du Colisée.

LA MUSE. — Oh! mon ami, mon fiancé, mon frère, alors même que tu répudies la science, trop de travaux encore, trop de soucis accablent ton front; il convient que tu te redresses et que tu me regardes. Regarde aussi les horizons du couchant : au delà des Alpes, dans l'Océan, le fils de Latone, parmi des nuages de pourpre et d'or, conduit ses coursiers et son char. A l'Orient et tout en face, sa sœur élève

son croissant argenté, dont les rayons illuminent de clarté, de blancheur tout l'azur des cieux. Lève-toi et promenons-nous ensemble dans ces beaux jardins, contemple ce rosier. Sur sa tige unique, trois fleurs se présentent ; l'une est toute blanche et virginale, enfermée dans son bouton naissant ; la seconde, épanouie, teinte de colorations riches et variées ; la troisième, plus belle encore, tout éclatante et magnifique, a cependant quelques pétales inclinés ; l'oiseau de nuit, dans son vol, les aurait-il touchés ; auraient-ils été atteints par le dernier orage ? Ces trois sœurs sont nées, elles sont écloses le même jour sur une même tige, ce sont les apparitions, les mélodies, les harmonies de Haydn, de Mozart, de Beethoven. Cueille pour moi cette fleur triple et une. Je vais en m'endormant la poser sur mon sein ; viens la chercher demain au réveil, oublie les mathématiques et la science et ta philosophie

elle-même; regarde et conserve cette fleur; elle demeurera toujours brillante, parfumée; elle te rappellera les trois maîtres divins, elle te rappellera la déesse qu'ils ont servie, que tu sers.

<div style="text-align:center">29 mai 1882.</div>

DIALOGUE II

L'ORCHESTRE DE M. COLONNE

18 AOUT 1882

LE PHILOSOPHE. — Un orchestre, en ses différentes parties, en ses instruments variés, en ses sonorités multiples, se constitue cependant comme un ensemble et comme un tout.

Je le comparerai volontiers à un édifice, un palais, un musée, un temple, dont toutes les portions, tous les éléments s'adaptent et se relient à une seule donnée, à un plan unique.

Considérons, par exemple, une cathédrale du XIIIe siècle : sa nef, ses bas côtés, l'abside, le chœur, les vitraux et la rosace, le portail et les tours, quelles qu'en soient l'importance et les dimensions, s'ajustent tous à un point central qui est l'autel. Je vais au Vatican, en cette vaste salle si justement célèbre nommée *della segnatura*, qui a été illustrée, décorée, glorifiée par les fresques de Raphaël. Ces fresques comportent bien des personnages, bien des conceptions, et toutefois, lorsque je les étudie, que je les admire, j'y sens comme une seule âme, comme un seul être.

En effet, je comparerai plus volontiers encore un orchestre à un être vivant, dont toute la structure, les fonctions, les organes, sont inspirés, animés, soutenus par le même principe vital.

Ceci bien entendu, je déclare que les trois règles principales, essentielles de la

musique, c'est qu'elle aille du fond au fond, des profondeurs aux profondeurs, *ex imo ad imum*, en évitant et la lourdeur et le vague.

Je m'explique : D'un monument, ce qui m'impressionne et ce qui m'affecte, ce ne sont point ses parois, ses surfaces, ses murailles ; je ne m'arrête point à cette enveloppe de pierre ; je pénètre, je m'avance jusqu'au centre, et là je trouve à l'autel le prêtre avec ses prières, son sacrifice, son rituel. Si je me préoccupe de la science, ce n'est point le pelage ou la crinière, ce ne sont point les mouvements, les aspects, les téguments des êtres que je considère, mais leur organisation intime, leur génération, leur nutrition, leur sensibilité, leurs vertèbres, et la dernière d'entre elles, le cerveau. Voyez aussi la *Ronde de nuit* de Rembrandt et comme toute son importance, ses clartés sont réunies, concentrées, ainsi qu'en un foyer, sur cette

étrange jeune fille avec sa colombe blanche et ses vêtements de fête.

Il en est de même pour un orchestre. Je ne m'attache point à ses apparences extérieures, à ses sonorités, ou indéterminées et vagues, ou pesantes et massives. Dans les deux cas, monotones, inutiles, prisonnières des instruments et des pupitres, retenues en quelque sorte sur elles-mêmes, elles y roulent continuellement, sans me toucher ni m'atteindre. Il convient que les accents, que les accords de Beethoven ou de Mozart, de Lully, de Haëndel, de Weber, viennent du *substratum* même de leur sujet, me déclarent ses intimités, ses secrets. Il faut que toute harmonie, que toute mélodie, traversant les airs et l'espace avec des ailes de feu, me transperce et me pénètre; il faut que je sois atteint dans mes retraites dernières, à la source même de mes émotions, de ma joie, de ma douleur. Alors, mais alors seulement, je frémis,

j'éclate, les larmes couvrent mon visage, mes mains se rapprochent et applaudissent, et ma poitrine soulevée, ma voix évoquée, se mêlent, s'unissent au finale des instruments qui se consomme et s'achève. Mes amis et mes proches qui m'entourent, l'auditoire tout entier appuient, soutiennent l'orchestre, et il s'est fait comme un grand unisson.

Sur les coteaux charmants de la savoisienne Tresserves que j'habite aujourd'hui, les vignes s'en vont unissant les arbres de deux en deux; de même dans les belles auditions des grands maîtres s'en vont aussi comme se tenant par les mains, par le cœur, et l'auditoire et l'orchestre.

Je n'aime point à mêler les choses sacrées avec les choses profanes, et cependant comment, sans y insister, n'indiquerais-je point qu'il y a là comme un office pieux, comme un sacrifice solennel, et que les répons s'éta-

blissent et se déterminent : « Que le Seigneur soit avec vous, » — « et qu'il soit aussi avec ton esprit.

LA MUSE. — Mon ami, tu parles bien ; mais, pour audacieux que tu sois quelquefois, encore que souvent tu ordonnes et commandes au lieu d'apprécier et de discuter, je te trouve en ce jour circonspect et timide. J'accepte comme vrai ton précepte, *ex imo ad imum ;* mais tu as le tort de l'appliquer seulement à la musique, alors qu'il régit tous les arts, qu'il domine toutes choses, qu'il s'impose à la poésie elle-même. Il ne se fait rien de grand, il ne se fait rien de beau ici-bas sans la substance et la profondeur des âmes. Votre mission, à vous qui luttez, à vous qui cherchez, elle n'est point différente et variée, elle est unique et la même. Pour tous, par le travail et l'amour, et la vertu et la prière, il s'agit de découvrir le sanctuaire où réside, comme en l'âme de la

civilisation, comme au cœur de l'humanité, l'étroite alliance, l'intimité indivisible et une du vrai, du beau, du bien. Prends ma main, appuie ton front sur mon cœur, et écoute comment se chante au Créateur l'éternel hosanna de la création.

<p style="text-align:center">18 août 1882.</p>

DIALOGUE III

MEYERBEER. — L'AFRICAINE

LE PHILOSOPHE : I. — Ainsi qu'on l'a dit, l'œuvre est sans unité. Elle se compose de deux parties bien distinctes : d'un côté les 1ᵉʳ, 2ᵉ, 3ᵉ, 5ᵉ actes presque en entier; de l'autre le 4ᵉ. C'est ce dernier que j'étudierai de préférence; les quatre autres sont dans le même ordre de composition que le *Prophète,* c'est-à-dire celui d'une musique trop cherchée, trop voulue; le 4ᵉ acte, au contraire, date certainement des belles années de l'auteur, années d'inspiration et de

verve. Il y a peut-être moins d'originalité que dans les *Huguenots,* qui restent le chef-d'œuvre du maître ; mais que de grâce, que de charme, que de tendresse, de poésie, avec une orchestration que je ne préfère point à celle de Weber, mais qui a plus de force tragique, de savoir symphonique.

II. — Puisque l'on ne veut me donner ni *Fidelio,* ni *Don Juan,* ni *Orphée,* à peine *Guillaume Tell,* il faut bien m'accommoder de Meyerbeer. Je persiste à déclarer qu'il est le commencement de la décadence ; mais j'y remarque de grands effets, de vastes éclats, de puissantes sonorités. J'ai toujours apprécié beaucoup le 4ᵉ acte de l'*Africaine,* et en écoutant Vasco et Sélika, je retrouvais et je complétais ce que dès longtemps j'ai pensé sur les deux parties de voix des amants, sur le duo. Dans la nature, qui reste la mère grande et puissante de tous les arts, nous ne pouvons être charmés, retenus,

que par les affections, les intimités des fleurs, des papillons, à peine des oiseaux. Dans la peinture et la sculpture, au Capitole à Rome, pour Cupidon et Psyché, il a fallu des salles réservées; c'est-à-dire que l'amour échappe, sinon dans son principe, du moins dans ses développements, aux représentations plastiques : elles conservent encore trop de matière, trop de réalité. Il demeure donc le sentiment propre, le don particulier de la musique et de la poésie. Mais j'affirme que dans le drame, le monologue est supérieur au duo; il peut exprimer presque toutes les vérités de la civilisation, de l'histoire et de l'âme, aussi bien que les effusions de Juliette et de Roméo, les épanchements d'Hamlet et d'Ophélie. La musique ne saurait donc atteindre les dernières sommités de l'héroïsme ou de la sainteté ; leurs paroles, leurs verbes, la dépassent. Mais lorsqu'il s'agit d'exprimer la passion, la tendresse, elle trouve

des supériorités, reprend l'ascendant, puisque aux situations, aux langages, elle ajoute tous ses ressorts, toutes ses puissances, tous ses dons. Je me promène sous les portiques du Parthénon, je m'agenouille au sanctuaire de Cologne, j'admire le *Méléagre,* l'*Hermès,* la *déesse de Milo;* j'admire bien plus encore l'entretien de Platon et d'Aristote au Vatican, le groupe des Muses autour du dieu de Claros; avant tout la Madone de Florence. Mais lorsque j'entends les voix rapprochées, unies, confondues, séparées, d'Orphée et d'Eurydice, toutes les splendeurs, toutes les magnificences, toutes les beautés des arts plastiques disparaissent et s'écroulent, et c'est avec le duo profond, intime, c'est avec les enlacements suprêmes de Gluck, de Beethoven et de Mozart, que je me sens, comme par des vents rapides, entraîné jusqu'aux cieux.

LA MUSE. — Ils sont larges, ils sont ouverts;

et pour celui qui les recherche et les désire avec un cœur généreux, une foi convaincue, ardente, je les saisis et je les rapproche vers la terre, vers ses travaux, ses prières et son front.

<p align="right">10 octobre 1882.</p>

DIALOGUE IV

ROSSINI. — GUILLAUME TELL

LE PHILOSOPHE : I. — *Guillaume Tell* est le chef-d'œuvre du xix° siècle. Ce millésime déjà comporte quelque réserve, car les deux siècles prédestinés ont été pour la peinture le xvi° et pour la musique le xviii°, mais je ne veux dire ce matin que mes applaudissements, mon émotion, quelques larmes, et, dans le chef-d'œuvre, je m'arrêterai au chef-d'œuvre, qui est le second acte.

Voyez comme cette lumière, d'abord plus

faible et plus douce, s'anime, éclate, illumine tous nos horizons! Voyez comme ces ondes de la mer ou d'un fleuve se meuvent et s'écoulent, se soulèvent ou se reposent! La science cependant, sous ces apparences premières, ces facilités, cette aisance de la nature, nous raconte que de travaux, de siècles, d'efforts ont coûté ces scènes et ces paysages. Il en est de même pour le grand art, il en est de même pour Rossini. Les belles toiles du Vinci, de Murillo et de Rubens, les lignes pures, inspirées, célestes de l'art grec et de Praxitèle, les chants et les strophes d'Unterwald, de Schwitz et d'Uri, apparaissent comme la lumière du ciel, brillent comme la transparence, comme la limpidité des eaux, et nos âmes de suite sont émues : elles se mettent à l'unisson.

Au Grutli, nous assistons cependant à de grandes scènes de l'histoire; une révolution se prépare, un drame s'inaugure par le cri

sonore et retentissant : Aux armes! Mais après la voix et le trio des chefs, après les appels des cantons avec leurs trompes, des chœurs qui s'avancent, se mêlent et s'étreignent au-dessus de toutes les puissances, des éclats de l'orchestre, quelle joie, quelle sérénité, quelle fête. N'en déplaise au génie de Shakspeare, n'en déplaise au génie de Dante, à leurs supplices, à leurs batailles, à leurs cadavres, je préférerai toujours, sous ses larmes, les espérances et le bonheur de Chimène, l'âme sereine et pure de Corneille. J'arrive au parallèle tout indiqué entre Rossini et Meyerbeer, *Guillaume Tell* et les *Huguenots*, la marche si célèbre sur les deux rives de la Seine ensanglantée avec la marche des trois Cantons dans les vallées, sur les sommets des Alpes. Ce sont les deux productions maîtresses de ces deux génies et de ce siècle. Je les admire, je ne les entends jamais sans une émotion profonde, une vive recon-

naissance; mais puisqu'enfin il faut donner la palme, c'est à Rossini sans aucun doute, sans nulle hésitation, que je l'attribue. En toute chose de la politique, de la science, de l'histoire ou de l'art, il y a un point de départ, une origine, une cause première. De là procèdent ensuite toutes les phases, les évolutions variées et successives. Or, cette cause, cet élément primordial, ce principe générateur, se tiennent dans l'âme des peuples, des artistes, des savants; ils participent de la lumière ou des ténèbres, et ils donnent à toute l'œuvre, à tout le drame réel ou supposé, son caractère, sa puissance, sa beauté.

Au début de l'acte, il y avait eu le duo, l'éternel duo d'Arnold et de Mathilde, et je me rappelais ce que se racontent dans les montagnes du Liban les plaintives et tendres colombes; je me rappelais comment, sous les nuits étoilées, le palmier plus fier et plus élevé

transmet à l'arbre plus gracieux, plus charmant, à sa fiancée sœur, et sa fleur et son âme et sa vie.

II. — Il y a des moments où je suis tenté de placer le buste de Rossini entre ceux de Ducis et de Campistron. Je connais les très courtes, ou lourdeurs, ou lacunes de Beethoven, les quelques dénûments ou répétitions de mon cher Haydn. Souvent je dis à Meyerbeer : Vous vous fatiguez et vous me fatiguez, reposons-nous donc quelques instants. Le défaut, le tort de Rossini, c'est ce que j'appellerai la pompe rossinienne. Il lui arrive de reproduire dans ses œuvres l'école de peinture de sa ville natale, les longs décors du Guide, les manteaux, les chars pesants, les coursiers massifs du Guerchin, les figurations nombreuses, allégoriques et conventionnelles du Dominicain, toutes ces solennités, cette académie des Carraches. Il a toujours tant d'esprit, d'assurance et d'aspect

olympien, qu'il ne paraît point s'en douter et que probablement il ne s'en doute point; mais il n'en est pas moins vrai qu'au fond il bâille quelque peu et me fait bâiller. Dans cet ordre de composition, sans chercher ailleurs, je place presque tout le 3° acte de *Guillaume Tell*. Puis, je l'ai indiqué au commencement de ces réflexions, nous sommes en 1829, Gluck est mort, et Mozart, et Beethoven.

LA MUSE. — Ils renaîtront. Parmi tant de chefs-d'œuvre, il y a « aux Offices », à Florence, un tableau qui nous a toujours attirés, captivés, t'en souviens-tu? C'est une effigie de la Madone, au centre, et tout autour des chœurs, des légions d'anges et d'archanges qui, tenant tous leurs cymbales, leurs trompettes et leurs instruments variés, les font résonner, retentir en des hymnes, en des cantiques sans fin. Fra Angelico peignait, en se mettant à deux genoux, ces figurations célestes. Dans leur grâce,

leurs charmes, leur beauté, cette douce sérénité empreinte d'enthousiasme et d'aspirations infinies, quelle grande et quelle véritable représentation de la musique! Qu'elle s'inspire ainsi du ciel et des anges, de la Madone, et elle n'habitera point seulement les foyers inaccessibles, les demeures surnaturelles; mais retenue et vivante sur la terre, parmi nous, elle y restera éternellement jeune, radieuse, souriante, heureuse.

17 octobre 1882.

DIALOGUE V

JÉRUSALEM

LE PHILOSOPHE. — « Un rayon de votre face, Seigneur, a été imprimé en nos âmes. » L'histoire rend témoignage de cette parole de Bossuet. Dans tous les temps, dans tous les lieux, la créature humaine ne s'est jamais contentée des lois, des institutions, des gouvernements, des guerres, des conquêtes, des lettres, des sciences, et il lui a fallu des autels. Toutes les civilisations ont édifié leurs monuments les plus vastes, les plus solennels, les plus augustes,

pour les sacrifices et pour la prière. C'est encore « à ce rayon divin » qui l'inspire, qui l'anime, et qu'il veut représenter, toucher et voir, que le pauvre et humble Polynésien, dans les îles perdues de l'Océan, consacre son idole : sous ces formes extrêmes, nous reconnaissons les derniers vestiges, les dernières étincelles de la flamme qui élève, qui honore le genre humain.

Mais l'histoire en ses évolutions, en ses vicissitudes, renferme des contradictions étranges ; le bien et le mal s'y rencontrent et s'y heurtent incessamment ; le sentiment religieux est à la fois le plus beau, le plus pur, le plus élevé, qui puisse nous ennoblir et nous consoler, et il est aussi celui qui a produit nos plus grandes fautes, nos suprêmes injustices : je pense à l'intolérance, je pense à la persécution.

En Palestine, un peuple s'est rencontré dont l'existence entière, le génie ardent, impétueux,

âpre, concentré, se sont appliqués à la recherche, à la poursuite du divin. Entre ses mains a brillé, s'est allumé pour la première fois dans le monde le flambeau de la civilisation. Puis il en a fait une torche ; il s'y est brûlé, consumé lui-même, et ce persécuteur, pendant tout le cours des âges prolongés, impitoyables, a été persécuté à son tour, honni, supplicié.

Il s'est produit à notre époque, dans cette race, un homme prédestiné ; un sémite en ce siècle a ressaisi la harpe de David, suspendue plus tard aux saules des fleuves babyloniens, et d'une main vigoureuse, sonore, il en a fait retentir dans nos cités, dans nos palais, dans nos théâtres, les cantiques inspirés, les enthousiasmes célestes, les voix mystiques: il se rappelait toutes les vocations d'Israël.

Puis, tout aussitôt, cette longue et cruelle persécution (qui hier encore agitait et souillait les steppes moscovites) lui est apparue. Et

comme il l'a décrite, comme il en a reproduit les menaces, la fureur, comme il a évoqué pour nos visions, nos auditions, cette marche hâtée, précipitée, stridente, dont le fanatisme poursuit, harcèle, enveloppe sa victime sanglante, immolée !

LA MUSE. — Ah ! ami, faut-il donc changer mon nom, car je suis de tous les temps, de tous les lieux, et m'appellerai-je aujourd'hui la sibylle, la prophétesse, la Sulamite, Débora ?

Tu as bien entendu le *vœu de Jephté,* le *Prophète,* les *Huguenots,* bien compris les psaumes, leurs lamentations et leurs allégresses, bien vu les fresques de Michel-Ange qui les interprètent, les commentent et les figurent.

Tu as bien défini le talent, le génie de Meyerbeer.

21 décembre 1882.

DIALOGUE VI

LE DISCOURS DE LA MUSIQUE

LE PHILOSOPHE. — Sur les sommités du Parnasse, non point aux premiers plans et en pleine lumière, mais en un site élevé cependant, à droite et à gauche d'Euterpe, deux effigies se présentent, deux apparitions se dressent pour ce siècle : Rossini et Meyerbeer. L'un est la fin de la grandeur, l'autre le commencement de la décadence. Je m'explique et je reprends immédiatement mon sujet, mon titre : la phrase de Guillaume Tell ou de Figaro, l'une

tragique, l'autre comique, sont toutes deux parfaites, exquises, accomplies ; je n'en puis dire autant pour Meyerbeer, même dans l'épopée sanglante de 1572 qui est son chef-d'œuvre.

« *Sicut pictura poesis* », a dit Horace, et volontiers je répète après lui : il en est non seulement de la peinture; mais aussi et plus encore de la musique, comme de la poésie, comme de l'éloquence, et en général comme de tout le discours humain. Nous parlons avec le dictionnaire et les mots d'abord, ensuite avec la grammaire et ses règles. De même nous chantons avec les notes et les tons, avec l'échelle plus ou moins élevée, plus ou moins abaissée, où viennent se briser, se fixer les ondes sonores. Puis arrivent les préceptes de ses accents, de ses accords, les lois de la composition, du contrepoint, de la fugue, de l'harmonie, du solfège, qui ne sont autres que la grammaire elle-même de la musique.

Le langage d'ailleurs présente bien des diversités dans ses manifestations, dans sa clarté, dans sa beauté : Bossuet est majestueux et ample, Pascal profond et concis, Montesquieu se tient entre les deux, Voltaire sur toutes choses répand ses facilités, son aisance, son aimable ou cruelle ironie. Au xviii° siècle, cette apogée de la musique, on observe, on pratique de tels égards, un tel respect pour la syntaxe, que non seulement les grands maîtres n'y dérogent jamais et nous en présentent tous d'admirables modèles, mais que les petits maîtres eux-mêmes, à leur suite, y défèrent et s'y conforment. A dater de 1700 et auparavant, on ne trouverait point une phrase peut-être qui ne commence, ne se suive et ne se termine conformément à tous les principes généraux du goût, à toutes les prescriptions particulières de la grammaire musicale. L'autorité, l'ordre, en toute matière, commandent; nul écart, nulle

licence; j'écoute, et je me promène en des avenues alignées et droites, sous des portiques bien ordonnés et réguliers ; je monte les escaliers des Propylées, je contemple les lignes, les horizons du temple de Phidias.

Mais ce beau siècle va se clore : Weber, Mendelssohn, notre Méhul, Rossini que j'ai nommé en tête, maintiendront ses traditions, ses enseignements ; leurs successeurs vont descendre les pentes et s'abaisser. Je comparerai volontiers avec la grande Renaissance du XVI° siècle. Après Raphaël, Michel-Ange et Vinci, sans doute il y a de grands peintres encore, en particulier Titien et Corrège, mais à Parme comme à Venise, j'ai perdu ces lignes parfaites, ce dessin savant à la fois et inspiré de Florence et de Rome ou de Milan. Corrège me donne et sa grâce et sa force et ses contours adoucis, repliés, fuyants; Titien ses colorations éclatantes faites de pourpres et d'ors, et cependant

je sens que leur génie a été atteint, blessé.

De même avec Meyerbeer, et Schubert et Schumann et tous les autres, j'aurai encore de belles sonorités, des épanouissements, des tristesses, des sanglots.

LA MUSE. — Tu dis vrai, en ce siècle mon discours n'est plus le même ; quelques ombres sont venues obscurcir la clarté de mon regard, la beauté de mon front. Mais des retours sont possibles : je les attends et j'y crois. C'est ainsi qu'après le Parthénon, il y a eu les tentatives du Colisée et de Sainte-Sophie, qui sont inférieures ; mais aussi celles de Saint-Pierre et de Cologne, plus belles et plus grandes que le Temple d'Athéné, sans oublier l'art délicieux, exquis des kalifes et de l'islam : l'Alhambra, la Giralda; les portes et les tombeaux, les mosquées du Caire. Pour la sculpture, si rien n'a pu vaincre les œuvres de la Grèce, Michel-Ange et Jean Goujon ont donné au monde

Moïse et les mausolées de Florence, les nymphes de la Seine et Diane ma sœur. Il me convient d'habiter les palais du Louvre plutôt que ceux du Luxembourg; il me convient d'entretenir mes rapports, mon commerce, plutôt avec mes saints, mes héros et mes morts qu'avec les vivants, les auteurs contemporains. Cependant je ne passerai point sans m'arrêter pour admirer, pour entendre ces chefs-d'œuvre qui ont retenti, qui retentissent chaque jour aux quatre coins du monde : *Hamlet* et *Faust*, *Mignon* et *Roméo,* sans déposer mes palmes sur le front de ceux qui nous les ont donnés.

Il y a dans ton esprit des généralisations, quelque universalité, je le sais : « La philosophie, a dit Descartes, est le don de disserter sur toutes choses. » Je reviens donc aux comparaisons qui te sont familières, aux rapprochements que tu recherches et que tu apprécies. Ces procédés me conviennent, ces méthodes

me satisfont, car enfin toute mon âme est à toi : l'architecture comporte quatre ou cinq écoles ; la peinture en compte et en reconnaît au moins dix ; pour la musique, qui est le plus développé, le plus complexe des arts, il ne faut pas craindre de multiplier les belles écoles, et dans chacune d'elles d'admettre et de classer un assez grand nombre d'inspirations variées, de génies différents.

<div style="text-align:right">24 juin 1883.</div>

DIALOGUE VII

L'ŒUVRE, LA VOIX, LE CHANT

DE LA CRÉATURE HUMAINE

LE PHILOSOPHE. — Il y a des règles et des préceptes du beau en soi, considéré dans son ensemble d'une manière générale, absolue; plus d'un auteur s'est essayé sur ce sujet difficile. Puis le beau peut et doit être envisagé dans toute la série de ses différentes manifestations; il existe ou il peut exister dans les lettres, la poésie, l'éloquence, dans les arts

plastiques : l'architecture, la sculpture, la peinture. Enfin il a de derniers et plus impénétrables asiles, des autels divins et mystérieux, dans la musique.

La langue le dit, il s'agit « d'une grande œuvre, d'une belle œuvre », mais toujours d'une existence réelle, individuelle. L'art est donc créateur, il anime, il vivifie; de l'univers et de ses éléments, qui consistent, « *in pondere, in numero, in mensurâ,* » il forme un autre univers idéal, dont les visions, les auditions, émanées de nos âmes, les charment, les rassérènent, les élèvent. Mais la première de toutes les conditions, c'est l'être. Je ne veux m'attacher qu'à la musique, qui est le Protée fuyant, insaisissable, et que je saisirai cependant pour lui faire dire son secret.

Toute existence suppose des lignes, une structure, une consistance première; ensuite fixés, inhérents à ces lignes, des formes,

des manifestations, des développements. Mais entre les uns et les autres, il faut toujours qu'un même principe soit présent, actif, qu'il se répande et pénètre, qu'il coule partout, jusque dans les plus extrêmes et plus intimes parties.

Dans tous les arts, en définitive, c'est de l'homme qu'il s'agit. La peinture et la sculpture en retracent l'image, l'architecture élève des monuments pour qu'il puisse y régner, y commander, y discuter, y prier, y vivre, y mourir. Il ne se produit aucune exception, aucun dissentiment pour la musique; comme la peinture représente l'effigie humaine et l'embellit, la musique répétera, pour l'embellir aussi, la voix même de l'homme. Là est le type invariable, immuable, qu'il s'agit d'exprimer et de traduire. Que vous fassiez parler un héros, une famille, une assemblée, une multitude; dans tous les cas, il y a des vibrations déterminées, il y a une échelle des sons

qui s'impose. Les tonalités, les rythmes, les modes de l'amour, de la haine, de l'admiration, de la colère, de la reconnaissance, ordonnent et prescrivent : ils ne doivent point être dépassés, franchis. Était-ce donc un chef-d'œuvre que le colosse de Rhodes, et quel peintre a jamais imaginé de copier les nains ou les géants de Swift?

Mais que ces sonorités bien proportionnées et appropriées offrent pour l'esprit un commencement, une suite, une fin; qu'elles soient déterminées, réelles, existantes. Que lorsque j'écoute, je saisisse, je perçoive des figures animées, vivantes, et non point de pâles et fugitives visions, enfants du chaos et de la nuit, qui s'en échappent un moment pour y retomber ensuite et disparaître.

Chantez, chantez encore, chantez toujours. Ce qui est important, essentiel, ce ne sont point les paroles, la poésie; mais le drame lui-

même, les situations, les caractères. Ressentez toutes les secousses de la passion, éprouvez ses angoisses, son agonie, ses élans, ses enthousiasmes, son délire. Que votre âme vibrante et sonore se transmette à vos héros, à votre chœur, à vos interprètes, à l'orchestre. Laissez l'Océan se briser perpétuellement sur ses grèves ; laissez au ciel sa tempête, à la forêt ses frémissements. Que m'importent, dans les hautes herbes, les appels du jeune taureau blanc, ou, le soir à l'étable, ceux de l'agneau vers le troupeau qui se rapproche et lui ramène sa mère ? Que m'importe, pendant les nuits d'été, le murmure répété, prolongé de l'oiseau auprès du nid où repose sa compagne ? La création en son sein puissant et fécond n'a point d'âme cependant ; seule l'humanité en est le tabernacle et le dépositaire. C'est l'âme que je recherche en toutes choses, dans la civilisation, dans les lois, dans les littératures,

dans l'histoire et surtout dans l'art, qui en renferme les dernières étincelles, qui en garde les plus intimes et plus ineffables secrets.

LA MUSE. — Les Grecs nous racontent que Pallas, ma sœur, est sortie tout armée du cerveau de Jupiter; de même est sortie de la tête de Mozart la partition de *Don Juan,* de la tête de Beethoven la neuvième symphonie.

Veux-tu d'autres souvenirs encore; veux-tu d'autres auditions, d'autres visions, où tu reconnaîtras de même, où éclateront toujours l'idée de la simplicité, de l'unité, le sentiment de la vie, et en quelque sorte son souffle, ses palpitations elles-mêmes? Écoute les chefs-d'œuvre de Gluck, de Lully, de Rameau : *Orphée, Alceste, Iphigénie, Dardanus, Armide, Thésée.*

Regarde aussi comment Aphrodite, du sein des mers, s'élance avec toute sa grâce, toute sa beauté.

<div style="text-align:right">19 juillet 1883.</div>

DIALOGUE VIII.

LES FORMES DE LA BEAUTÉ

LE PHILOSOPHE. — En écoutant hier le *Prophète* avec beaucoup d'attention, j'ai compris assez vite pourquoi les grands partisans de Meyerbeer, les admirateurs de son génie préféraient volontiers le *Prophète* aux *Huguenots*. Je ne partage point cette opinion. Meyerbeer a perfectionné son art, étendu ses recherches, poursuivi ses études ; il a de plus en plus perdu ses élans natifs, ses inspirations primitives, sa vertu propre et spontanée.

J'en dirai autant lorsque je considère, par opposition au portrait de Cherubini, par exemple, l'apothéose d'Homère par Ingres. Quelque éloge que l'on me fasse de cette composition scientifique, de la présentation bien disposée des figures, de l'appropriation des costumes, de la véritable exactitude des attributs et des emblèmes, je persisterai toujours à croire, à sentir que l'œuvre est froide, lourde, compassée, ennuyeuse. Dans tous les arts, l'ennui est le dernier mot de l'insuccès, de la défaite.

Un critique l'a dit avant moi et je le répète : dans l'œuvre de Raphaël lui-même, autant que l'*école d'Athènes* ou le *Parnasse*, autant que ces vastes et savantes interprétations de la mythologie, de la poésie, de l'histoire, j'admire une seule Madone à Florence, je l'étudie, et les larmes me viennent aux yeux.

Qu'est-ce à dire? Qu'il y a une union spontanée, naturelle, immédiate, entre l'âme et la

beauté. Sans doute, elles ne peuvent point se contempler fixement et les regards dans les regards; s'aimer en quelque sorte dans une solitude réservée, intime, dédiée; des déterminations et des formes sont indispensables; des représentations, des lignes, des sons, des couleurs sont nécessaires. Mais que cette intervention de la matière, sa présence, que cette tierce personne, l'univers, qui est l'art lui-même, sa substance et son fond, conservent toujours quelque discrétion, quelque réserve. Les lignes, les sons, les couleurs, ne sont jamais, en quelque sorte, que des serviteurs, des parents, des amis qui, vers la couche nuptiale, conduisent les jeunes fiançailles, les noces heureuses, éternelles, de l'esprit, du cœur, avec la plus fuyante, la plus inaccessible déesse, la beauté. Qu'ils purifient donc le seuil, qu'ils le décorent et le parent; qu'ils dressent l'autel, et qu'ils laissent ensuite s'accomplir les mystères sacrés.

LA MUSE. — Sémélé ayant voulu fixer ses regards sur Jupiter dans toute sa gloire, elle en fut anéantie. L'humanité de même ne saurait considérer face à face cette apparition, cette splendeur, cet éclair et ces foudres du beau. Au delà seulement, au delà des horizons présents, des destinées actuelles, la beauté tout entière, en elle-même et non plus comme dans un miroir, pourra se dresser devant vous et laisser tomber les derniers plis, les voiles suprêmes qui la recouvrent et l'entourent. Mais que du moins, dans vos visions de l'art, ces manteaux, ces tuniques, soient transparents, ces voiles amincis, légers, et que ce qu'il ne vous est point accordé d'admirer et aimer ici-bas, vous puissiez le deviner, le pressentir, et vous confier à vos fictions, à vos rêves, à vos intuitions.

<div style="text-align:right">11 août 1883.</div>

DIALOGUE IX

BEETHOVEN

LE PHILOSOPHE. — Beethoven, en sa grande âme, me donne l'âme tout entière de l'humanité, qu'elle soit individuelle ou collective. Il exprime tout ce qui peut se passer et s'accomplir dans le cœur, dans la vie de l'homme; tout ce qui peut se passer et s'accomplir dans la vie, dans la destinée des peuples. Je me rappelle volontiers cette *camera della segnatura* au Vatican. Là aussi je rencontre tout un système du monde, toute une histoire de la

civilisation : la philosophie, la religion, la jurisprudence, la poésie. Elles sont figurées et peintes toutes quatre au plafond. Aujourd'hui nous joindrions la science et nous substituerions au droit, la politique. Voilà tout ce que trois longs siècles ont ajouté à l'œuvre de Sanzio; puis, sur les parois, quelles grandes et belles scènes que cette école d'Athènes, Platon, Aristote et tous les philosophes; que cette dispute du saint sacrement, de la présence réelle avec tous les pères, tous les docteurs de l'Église universelle; cette montagne dédiée, ces sources vives du Parnasse, ces allégories majestueuses, souveraines, de la législation et du droit. Je rencontre les mêmes enseignements, la même universalité, avec plus de profondeur encore et de pénétration, dans le génie de Beethoven. Il ne décrit pas, il ne figure pas d'une manière particulière et effective les grandes parties, les vocations, les missions de l'his-

toire; mais il nous installe en quelque sorte, il nous introduit dans leurs essences, dans leurs intimités. Ses accents fiers, superbes, orgueilleux, ce sont ceux de la raison, de la force, de la gloire; ses accords, plus pénétrants et touchants, ce sont ceux de la prière, de l'invocation, de la piété; ses sonorités vibrantes et radieuses, ce sont les triomphes, les victoires de l'art, ce sont les dominations, les conquêtes de la science; ses mélodies, ses harmonies qui s'épanchent et s'écoulent, c'est le cours facile, régulier de la vie, des choses, des destinées; ses symphonies qui m'enlacent, me saisissent, m'exaltent ou me foudroient, c'est toute mon histoire, toute l'histoire du monde.

Cependant ne raisonnons pas trop la musique; elle peut, dans son expression dernière, se réduire à deux sentiments qui sont la conclusion et le résumé de toute la vie, de l'âme

elle-même : la joie et la douleur, être heureux ou malheureux.

Ces deux sentiments ont les manifestations, les formes les plus variées. La douleur d'un enfant n'est point celle d'un vieillard; la joie d'une famille ou d'une femme, n'est point celle d'une cité, d'un peuple.

La puissance de Beethoven est d'avoir saisi ces deux sentiments profonds, indestructibles, et de les exprimer, de les traduire en beaux et magnifiques développements. Passant sans cesse de l'un à l'autre, il nous étreint et nous terrasse; puis tout à coup, il nous sourit, nous relève et nous console.

Ses fautes sont bien rares. J'en ai remarqué trois en entendant et réentendant les symphonies : 1º Au courant de la sixième, un peu de vulgarité, de laisser aller dans la reproduction impossible et chimérique d'une tempête et de chants d'oiseaux; 2º Un peu de lourdeur par

abondance, surabondance de formules, de procédés et de notes dans le finale de la septième;
3° Ce qui est plus grave, un peu d'indétermination et de vague dans l'andante de la neuvième.

Ce sont ces trois erreurs qui s'aggraveront tellement en ce siècle et qui nous donneront toute notre musique de carrefours et de foires, les phrases commencées et non terminées, toutes nos mollesses et nos abandons, puis aussi les gonflements, les surcharges de tant d'auteurs que je ne veux point nommer.

Retournons à l'histoire, au passé. Lorsque j'entends Haydn, je ne demande, je ne désire rien; lorsque j'écoute Mozart, il me semble aussi que j'ai atteint les limites du beau, et cependant, comme Mozart dépasse Haydn, Beethoven s'élève bien au-dessus de l'un et de l'autre. Avec la première audition, avec le plus ancien des trois maîtres, toute une longue

rangée de fenêtres s'allumaient et m'éclairaient; mais avec Mozart, un étage supérieur s'illumine; un troisième et dernier supérieur encore, avec Beethoven.

Toutefois il y a un moment où je me surprends à dire : Ah! la voix d'une femme, quelques strophes de la voix d'une femme. Tous ces grands instrumentistes de l'Allemagne, réagissant contre l'Italie et ses chants, ont accordé un peu trop sans doute à l'orchestre, à la symphonie.

J'aime mieux *Fidelio*, j'aime mieux *Don Juan*, et ce grand, ce sublime Beethoven en terminant son œuvre maîtresse, les symphonies, a eu, comme un pressentiment de ce défaut, de cette omission, lorsque, au moment de s'arrêter et de poser sa plume immortelle, il a ajouté au finale de la neuvième l'hymne et les voix de Schiller.

Puis nous arrivons à la troisième et der-

nière manière, aux derniers quatuors, au finale de la sonate 29. Ils renferment ce que que j'appelle « sa folie ». Sans doute, il a toujours des éclats incomparables de douleur ou de joie; sans doute il dépasse encore tous les autres, tous ses rivaux, la perfection sublime de Mozart, la simplicité adorable de notre père Haydn; mais il est inférieur à lui-même. Quelles sont donc les pentes descendues, quelles sont donc les vieillesses qui pourraient valoir mieux, sinon pour la contemplation et le repos, que les collines joyeusement montées de la jeunesse, que les plateaux élevés et féconds de la vie en sa force, en sa maturité. Ce grand homme, le premier des artistes avant Phidias, avant Raphaël; ce grand poète qui ne le cède qu'à peine à Homère, à Eschyle, à Platon, a subi les destinées communes : il n'a pu se soustraire aux lois de l'existence humaine. C'est aux belles années de son âge,

dans les forêts de Schœnbrunn, dans les campagnes du Danube bleu, vaillant, courageux, aimant, qu'il a écrit son œuvre maîtresse, les neuf symphonies. Là seulement se rencontre son génie tout entier, là seulement il faut le chercher, le trouver, l'acclamer. Puis dans les œuvres finales, dans les quatuors suprêmes, vous entendrez encore le souverain, le roi, le lion; mais le lion blessé qui souffre, qui gémit et qui meurt.

Je me résume : Beethoven connaît comme Dante les magnificences du ciel, les férocités de l'enfer; comme Cervantès, les héroïques désespoirs et les ironies sublimes; comme Gœthe, la construction d'édifices olympiens, magiques, et leurs effondrements préparés, leurs décombres voulus. Il a entendu ce que disent les océans en se brisant sur leurs grèves, les montagnes dans les profondeurs de leurs forêts, sur leurs sommités frappées de la fou-

dre, ce que disent les antres du désert et les nids du jardin.

Beethoven a entendu comment les mères bercent et endorment leurs nouveau-nés; comment les parents, les amis, empressés au chevet de celui qui va les quitter et mourir, l'entretiennent encore; il a recueilli dans les bras de son époux les suprêmes murmures de la fiancée sœur. Il connaît les invocations et les prières des temples; les clameurs des champs de bataille, les appels du héros; la confusion et le tumulte des révolutions; la sagesse et le calme des lois, de la belle paix.

Beethoven a entendu au delà de nos horizons, de notre sphère, la musique que font les astres en roulant sur eux-mêmes, en se mouvant dans leurs longs trajets autour d'Ἥλιος; il a pressenti ce que, dans ces mondes innombrables, les âmes ignorées, les humanités inconnues, peuvent bien se raconter et savoir.

LA MUSE. — Prométhée avait ravi le feu du ciel ; Beethoven a dérobé à l'Infini quelque chose du Verbe ineffable, des sonorités éternelles.

L'un des passages les plus beaux d'Homère, ce sont les adieux d'Andromaque à Hector, au moment où il part pour ne plus revenir. Elle tient Astyanax dans ses bras, sur son sein ; elle pleure, et comme Astyanax s'inquiète à la fois et de ses larmes et de l'appareil guerrier, héroïque, de son père, elle cherche à le rassurer, et le vers est demeuré célèbre :

« Sous ses sanglots et ses larmes, elle souriait. »

Il en est de même de la musique de Beethoven. Sous sa force, sa puissance, ses étreintes et sa douleur, elle s'apaise, elle s'éclaire et elle rit. L'humanité est comme Andromaque, elle est comme Homère et comme Beethoven.

19 novembre 1883.

DIALOGUE X

SOROR SPONSA MEA, LE STABAT

LE PHILOSOPHE. — A la vue ou simplement au récit de souffrances éprouvées, de véritables drames subis par les animaux, j'ai eu quelquefois de la peine à retenir mes larmes. Ces larmes auraient été excessives et seraient venues d'une interprétation inexacte des faits. Les images, les sensations et les nerfs des animaux ne sont point les nôtres ; il y aurait, à les plaindre trop, une sorte d'anthropomorphisme, une application, une adaptation de nos propres sentiments, de nos

propres idées. Le véritable sujet, en ce monde, de la joie et de la douleur, est l'homme; mais ici une distinction me paraît nécessaire et j'arrive à des aperçus inédits, à une véritable découverte. Lorsque l'homme souffre, il a des ressources et une contre-partie dans sa nature, dans sa constitution, dans sa force. Il n'en est pas de même pour la femme. Son imagination, sa sensibilité, sont plus développées, plus exaltées que les nôtres, et en même temps sa résistance, son courage sont moindres. Dans cette inégalité, dans cette disproportion, j'entrevois des abîmes de compassion et de détresse, et volontiers j'arriverais à cette définition, que le représentant et le dépositaire de la douleur ici-bas, c'est la femme. Mais en même temps quelle consécration, quelle auréole, en résultent pour elle; que de soins, de dévouements et de sollicitudes incombent en sa faveur à l'homme, à cet être énergique, et solide et dur.

En vérité, lorsque sur la montagne du calvaire je contemple la croix, ce n'est point sur la croix elle-même que se trouve le plus grand exemplaire sublime, éternel, de la douleur; mais tout en bas, sur le sol et dans cette mère agonisante, prosternée.

LA MUSE. — (*Elle pleure, s'agenouille et prie.*)

3 février 1884.

ÉPILOGUE

LA NATURE, LA MUSIQUE, LA POÉSIE

La nature c'est Dieu; la poésie, l'architecture, c'est l'homme, l'histoire, la civilisation; la sculpture, la peinture et surtout la musique, c'est la femme, c'est l'amour (1).

Dieu a créé le ciel et la terre, les univers, les humanités. Dans son œuvre, distinguons bien

(1) Dans les enchaînements et les progressions : nature, architecture, sculpture, peinture, musique, poésie, que la mu-

les deux termes : l'esprit et la matière, l'homme d'une part, et, d'autre part, les forces de la nature. La nature, sous plusieurs rapports, et par sa passivité, sa soumission, sa docilité en quelque sorte, exprime et reflète plus et mieux que l'homme lui-même, l'éternel auteur des choses et de l'homme, l'Infini. L'histoire raconte la gloire de Dieu; mais la nature la raconte davantage, car elle ne raconte qu'elle seule. Précisément à cause de sa supériorité, l'humanité est disposée à se prendre pour le centre du monde, pour son objet et son but; elle s'idéalise, elle s'exalte, elle s'adore, et nous voilà au culte des faux dieux, à la superstition, à l'idolâtrie.

J'ai voyagé souvent, et chaque fois que j'arrivais dans l'une de nos grandes cités, dans

sique prenne bien garde, et qu'en voulant dépasser la Madone, elle n'aille point retrouver Neere et Myrto. (Voir note F : De l'héroïsme et de la sainteté dans la musique, p. 93.)

l'une des capitales de la civilisation, mon premier soin était de monter au sommet le plus élevé ; là je regardais longuement, je me donnais de vastes, d'universelles visions. J'apercevais les palais, les temples, les forteresses, les murailles, les hôtels de ville, les places publiques, les académies, les universités, et les tours et les fleuves. Je descendais, et je savais l'histoire, les origines, le passé, les destinées de Rome, de Madrid, de Moscou, Saint-Pétersbourg, de Vienne, de Berlin, de New-York et de Londres, de Constantinople. De même je prends Homère, Eschyle, Dante, Shakspeare, Corneille, et je connais l'histoire, et la politique et la guerre, et je connais la civilisation, l'âme tout entière, individuelle ou collective, du genre humain.

Qu'il s'agisse de la Vénus antique, ou de Pallas ou de Junon, qu'il s'agisse de l'effigie moderne qu'a peinte Raphaël, et dont le grand

duc à Florence ne se séparait jamais, c'est toujours l'éternelle féminité que me donnent les statuaires ou les peintres: c'est elle qu'ils ont reproduite, consacrée, dédiée. En étudiant la musique, j'y ai certainement fait une découverte le jour où j'ai proclamé que ses dernières formules, ses invocations suprêmes, c'étaient les deux voix rapprochées, unies, confondues, de Marguerite et de Faust. Mais Faust ici n'occupe que les arrière-plans et les fonds du tableau, il se tient tout en bas du clavecin, de l'orchestre; et pour cette fois, pour cette fois seulement, c'est Marguerite, ce sont ses notes sonores, élevées, qui l'emportent, qui commandent et dominent: elle est la déité, la prêtresse, la muse.

<p align="center">1er mars 1884.</p>

NOTE A

« UBI QUIS LAREM »

Il y a en mon foyer quatre Lares, Mânes ou Pénates. A sa droite se trouve une invocation à la première souveraine et maîtresse de ma vie, qui en demeurera la dernière : la Philosophie. Aux débuts de ma liberté, de mon indépendance, à vingt ans, elle a reçu mes premières offrandes, mes premiers sacrifices, et c'est pour elle qu'en décembre 1841, qu'en janvier 1842, je me levais à cinq heures du matin dans ma petite chambre sans feu, pour allumer ma lampe et étudier les méditations de Descartes. De là ce marbre grec que j'ai

rapporté des bases de l'Etna, aux rivages de la mer Tyrrhénienne, et sur lequel j'ai gravé l'inscription mystérieuse, sibylline : τὸ ἕν.

Après lui vient un granit du mont Lozère, avec la date de 1091, et les trois pommes de pin, emblèmes et armes parlantes qui viennent de mon nom. Trouvée dans un champ où elle était enfouie, cette pierre sans doute était une clé de voûte qui avait soutenu quelque porte ignorée, détruite, du vieux manoir de mes vieux pères.

Dès longtemps il m'a paru que les souverains et les maîtres du monde, qu'en mon pays en particulier, empereurs et rois, avaient failli à leur destinée, avaient délaissé leur mission. Sans le dire plus qu'il ne convenait, mais atteint et blessé au plus profond de mon cœur, je me suis détourné d'eux et je n'ai plus voulu me confier qu'au grand courant de l'histoire et de la géographie, au travail, aux œuvres

des nations, au génie de la civilisation. Si je voulais cependant exprimer ma pensée par une effigie, par un symbole unique, le choix était difficile. Ainsi que l'a dit l'un de nos modernes politiques, pour le rencontrer, je ne me suis point contenté de traverser la Manche où j'aurais pu choisir Guillaume III; j'ai traversé l'Atlantique et j'ai désigné Washington, *major e longinquo.*

Dans une île perdue des Antilles, Sainte-Lucie, une noix de coco est tombée un jour dans le berceau d'une enfant. Pieusement entretenue, gardée, illustrée plus tard de quelques fines ciselures d'argent, elle représente le premier de mes pénates, de mes mânes, car l'enfant créole du siècle passé, c'était ma mère, de qui tout m'est venu en ce monde, et en particulier la douleur.

NOTE B

CHOPIN

Je suis persuadé que si, dans une audition de dix fragments, on me cachait un seul morceau de Chopin, je saurais le découvrir, le deviner. Il ne ressemble, en effet, à aucun autre ; il est lui-même, et parmi tous les compositeurs, son empreinte, sa figure, se dégagent avec clarté, avec des lignes particulières et créées. Le don propre de ce maître est le sentiment, l'expression, la passion. Je l'ai dit déjà, nul n'éclate comme lui plutôt en pleurs et en sanglots, mais aussi en fêtes et en rires joyeux, retentissants. J'y ai reconnu autrefois

tous les caractères, les vocations et le génie de sa race, ce génie souple et facile qui, le dernier venu en ce monde, paraissait ne demander à la civilisation et ne lui offrir que des grâces, des charmes, des caresses, et pour qui les destinées ont été au contraire si cruelles et dures. Ce bel enfant rejeté et frappé comme par une marâtre impitoyable, s'est pris à pleurer, à gémir, ainsi que nul encore n'avait pleuré, n'avait gémi ici-bas, sinon Jérusalem. Le talent de Chopin se rapproche d'un défaut : je suis tenté de dire qu'il a conduit, qu'il a poussé l'expression jusqu'aux dernières limites, jusqu'à l'abus. L'oiseau chante pour chanter, la musique fait de même. Je veux y rencontrer des phrases prolongées et successives, des fragments entiers qui ne soient que résonnances, accords, fonds de tableaux ou de paysages en quelque sorte, courants et continuité de la vie, un repos, une stabilité de l'exis-

tence et des choses. J'admire le maître, mais quelquefois je lui demande grâce pour lui-même et pour son auditoire; je lui demande que ses éclats de rire s'apaisent et que ses larmes s'essuient. Il y a dans ce joyau, avec les plus beaux diamants, des feux trop nombreux, des parts trop importantes de rubis et d'améthystes.

« *Sunt lacrymæ rerum,* » a dit l'âme la plus émue, la plus tendre de l'antiquité. J'ai entendu hier M. Francis Planté avec Mendelssohn, avec Weber, avec Chopin. Parvenu à la dernière polonaise, et comme j'étais à peu près seul en mon coin, j'ai laissé s'épancher ces larmes retenues depuis longtemps. Je les ai données à la Pologne, à la France, aux choses.

NOTE C

TROIS SYMPHONISTES, TROIS SCÈNES DE LA NATURE

La symphonie de l'avenir ajoutera à l'orchestre, à tous les instruments de l'Allemagne, les chœurs, les voix, le chant de l'Italie.

Haydn, c'est un lac; Mozart un fleuve, et Beethoven l'océan. Ou bien encore le printemps avec ses prés verts et ses jeunes feuillages; l'été, la fête du soleil, les moissons dorées, les roses empourprées; l'automne, ses récoltes abondantes, ses joyeuses vendanges, ses fruits tout gonflés des sucs les plus puissants de la grande mère nature. Et puis viendra l'hiver.

NOTE D

LE MONOLOGUE, LE DUO

Je crois que ce qu'il y a de plus grand ici-bas, c'est, sortant du sein, des profondeurs de la nature, le mugissement de ce roi des animaux, la voix de ce maître des choses, qui est l'homme : Abraham, au moment où il va frapper Isaac, Moïse quand il descend du Sinaï, Ezéchiel en ses précursions et visions, et, si l'on veut, dans les temps modernes, pour se borner à un exemple unique, les dernières et suprêmes clameurs de Richard III dans Shakspeare. Je pense que les labeurs et les luttes de l'homme, dans son existence triple

et une au sein de l'univers, de l'histoire et de l'Infini; je pense que sa parole, son discours, qui les expriment et les résument, que le monologue du drame est, dans la poésie et dans l'art, la souveraine expression du génie.

Mais si je descends un peu les pentes pour les reprendre ensuite et les remonter, si je traverse les différentes phases, les évolutions successives de la civilisation, après les édifices, les statues et les tableaux, j'arrive à la musique. Ses harmonies, ses mélodies, retenues d'abord et déterminées dans les orchestres, les chœurs, les ensembles, se parfont et s'achèvent par le dialogue à deux voix des deux créatures consacrées, élues, choisies. C'est dans l'Éden, l'entretien et l'accord de l'homme et de la femme, leurs propos affectueux et tendres, leur unisson. Puis le couple humain sera représenté, dans la série des descendances et des âges, par Pyrame et Thisbé

aux rives de l'Euphrate, Daphnis et Chloé dans l'Attique, à Vérone et dans tous les temps, dans tous les lieux, par les joies et les douleurs des amants, les accents, les notes élevées et radieuses de la fiancée, les sonorités plus profondes, les accords plus sérieux, graves et sévères de l'époux, leur duo.

De même donc que le monologue est pour moi l'apogée du drame, le dialogue, le duo, est le sommet aussi de la musique et du chant.

NOTE E

LES INSTRUMENTS

. Avant cette conversation, je n'avais point assez remarqué, donnant trop mon attention à l'instrument, l'artiste, le virtuose qui en joue et se l'approprie, le fait sien. Il y a là un peu de métempsycose, quelque image des fables antiques, et comme un arbre avait sa dryade, comme un cavalier accompli devenait un centaure, de même chaque instrumentiste anime, vivifie son instrument. Il faut donc bien se garder de confondre un orchestre avec les bruits de la nature, les résonnances de la matière, et la série

pour moi reste toujours la même, mais je la comprends mieux : 1° La musique de la nature; 2° la musique instrumentale; 3° la musique vocale.

Maintenant, si l'on me dit qu'un orchestre l'emporte sur un chœur, je réplique que cela dépend et du chœur et de l'orchestre. En soi, d'une manière absolue, la voix humaine vaudra toujours mieux qu'un violon; mais, en fait, l'ensemble des voix, le chœur, peut être faible, et l'ensemble des violons remarquable, distingué : cela se rencontre, par exemple, à l'Opéra.

Je pourrais intituler cette note la personnalité, l'individualité, l'humanité des instruments et de l'orchestre.

NOTE F

DE L'HÉROISME ET DE LA SAINTETÉ
DANS LA MUSIQUE

Le système du monde nous apparaît d'abord et se présente ainsi qu'une confusion, et en quelque sorte comme un véritable chaos; il contient, il renferme des séries, des progressions ascendantes et descendantes, des nombres variés, multiples, indéfinis. Cependant il reconnaît des lois, des totalités, un ensemble. Considérez un insecte, une abeille, considérez cette fleur qu'elle vient de butiner, ce brin d'herbe où elle s'est posée, cette larme du matin qu'elle a bue. L'insecte, le brin d'herbe, la

goutte de rosée, relèvent des lois générales de la science, des principes propres aux êtres inorganiques ou vivants; ils se trouvent en intimité avec les univers, avec les humanités et leur éternel créateur, le seigneur Dieu. Tout au fond des choses, il se rencontre donc une synthèse absolue, générale, définitive, et comme une unité.

J'ai opéré ailleurs, dans d'autres écrits, d'autres méditations, comme une vivisection de l'humanité; je me suis pris corps à corps avec la civilisation et l'histoire, et j'en ai précisé, analysé, déterminé les parties, les chapitres, les catégories. Il y a, ai-je dit, la philosophie, la religion, la politique, la science, l'art; mais ces organes du genre humain vivent-ils distincts, séparés, abstraits : il n'en est rien; ils se soutiennent, ils se pénètrent les uns les autres; nos analyses sont fictives et vaines : l'homme seul existe, agit et pense.

NOTE F.

Le domaine de l'esthétique et de l'art nous offre les mêmes règles, la même composition; le beau, dans ses variations et ses métamorphoses, s'incarne, se réalise, se transforme, et passe, tour à tour, du sein profond de la grande mère nature, dans nos monuments, nos palais et nos temples; dans nos statues, nos peintures, nos épopées, nos drames, nos orchestres et nos chants; c'est un Protée insaisissable, toujours changeant, fuyant, inconnu, et cependant toujours aussi le même, identique et un.

J'ai donné de la musique une définition que je maintiens. Ce que je vais ajouter, sont-ce des retouches, des repentirs, sont-ce des clartés plus concentrées, plus lumineuses, je ne me prononce point; mais je persiste et je conclus : la musique, ai-je dit, c'est la femme, c'est l'amour. L'objet en est sans doute le fiancé frère; mais il est encore la patrie et

Dieu. C'est l'amour de sainte Cécile, de sainte Thérèse et de sainte Jeanne des Vosges.

NOTE G

LA MUSIQUE SCIENTIFIQUE

I. — J'ai exposé ailleurs comment l'art était sorti de l'univers, comment des profondeurs de la nature, de ses lignes, de ses contours, de son éclat, de ses voix, nous étaient venues à nous humanité, civilisation, toutes nos conceptions et toutes nos œuvres : l'architecture, la sculpture, la peinture, la musique. Nous avons créé ainsi par ces fictions, ces enchantements et ces beautés une autre nature, un autre univers, plus grands, meilleurs que les premiers, du moins idéalement et par définition. Car il y aura toujours dans les cieux, les

soleils, l'océan, les montagnes, les fleurs, les forêts, un insaisissable, un inconnu qui exprime comme le génie lui-même du créateur, et que la créature, l'homme, sera toujours impuissant, non seulement à surpasser, mais à reproduire en sa totalité. J'ai dit aussi que dans cette émanation, l'art se détachait et se séparait davantage en son processus et ses séries, qu'il y avait plus de matière dans l'architecture, moins dans la sculpture, moins encore dans les fresques et les tableaux, et qu'enfin, avec les tonalités et les sons, nous n'avions conservé de l'univers que ses parties les plus déliées, les plus ténues, et comme son souffle.

Ces prolégomènes admis, cette genèse comprise, placé en face du monde, que fait le savant? Il en observe, il en décrit les faits, tous les faits, sans en rien retrancher et sans y rien ajouter; il analyse, il expérimente, il décom-

pose pour recomposer ensuite et enfin il arrive à des généralisations, à des lois qui sont les lois elles-mêmes du monde et de la pensée divine, en qui elles résident et se tiennent. *Naturæ non imperatur nisi parendo ;* la science a donc obéi à la nature, puis elle lui commande et s'impose. Ce sont nos connaissances et nos découvertes appliquées, utilisées. L'industrie, l'économique, viennent à la suite : « Si la navette pouvait marcher toute seule, a dit Aristote, il n'y aurait pas besoin d'esclaves. » La navette de nos jours marche toute seule ou à peu près, et il n'y a plus d'esclaves, d'esclaves humains ; il ne reste qu'un seul et grand esclave : l'Univers.

En face du monde, que fait l'artiste ? Il y cherche, il y découvre un monde nouveau ; il ne s'agit plus d'observer et d'expérimenter. Ce qui est en cause, bien au contraire, c'est d'inventer, d'imaginer ; ce qui est en cause, c'est

la passion, la tendresse qui étreint et saisit pour, de son cœur, faire naître un autre cœur; de ses bruits, de ses images, d'autres visions et d'autres auditions, d'autres voix. Il ne s'agit plus des besoins si variés, si nombreux de l'animal, qu'il faut nourrir, abriter, vêtir, transporter, guérir. Ce qu'il faut apaiser, satisfaire, ce sont les besoins de mon âme, de mon amour; ce sont mes aspirations, mes nécessités, mes vœux dans l'idéal et l'au delà.

On me répond qu'il ne s'agit ni de la physique, ni de la chimie, pas même de la géométrie ou de l'algèbre, mais de la plus élevée, de la souveraine de toutes les sciences, la mathématique. On me répond que ce qu'il est question d'interpréter et d'appliquer, ce sont les lois des nombres et leurs combinaisons variables, indéfinies. Les nombres, en effet, résident sur les sommités elles-mêmes du système du monde ; c'est de leurs puissances et de leurs

abstractions que procèdent toutes choses. Mais ici, dans le domaine de l'art, leur essence et leur raison ne peuvent rien ; il s'agit de nos émotions, de nos joies et de nos douleurs, de nos espérances et de nos craintes senties, exprimées, non plus avec les clartés de la parole et du langage, mais avec ces demi-ténèbres, ces clairs-obscurs des harmonies et des mélodies, au travers desquels on pénètre dans les dernières profondeurs, dans les mystères innomés, et jusqu'aux limites des âmes, du saint des saints. Ne me parlez donc plus des règles et des préceptes de la science ; ne me parlez donc plus de cette machine à raisonner de Raymond Lulle et de cette machine à prier qui, assure-t-on, existe quelque part en Orient. Pour chanter, il faut croire, il faut espérer, il faut aimer.

II. — La musique scientifique est un monstre. Après ce principal et plus dangereux adver-

saire, il nous en reste quelques autres. Encore que les maîtres en aient donné des exemples, je n'aime point, je n'admets point la musique imitative ou descriptive. Je m'en tiens volontiers au mot célèbre : « Dans la création d'Haydn, au moment de l'apparition de la lumière, il faut se boucher les oreilles. » Les orages de Rossini, celui de Beethoven, me paraissent de même des distractions, des somnolences du génie.

Autant en dirai-je de ce que l'on appelle la couleur locale ou la musique historique; la musique, selon moi, échappe à toutes les conditions de la géographie et de l'histoire, de la politique, à leurs distinctions, à leurs séparations. Elle est la langue propre, universelle de l'âme et de ses impressions, de ses sentiments. C'est l'abaisser, c'est la diminuer et la réduire que de l'assujettir à des imitations soit des bruits de la nature, soit des voix particulières à telle ou telle civilisation. Plus qu'aucune

autre peut-être, la muse de la musique est marquée d'une origine divine, absolue, et si quelque étoile nous est venue du firmament, c'est sur son front qu'elle s'est posée.

III. — Il convient d'éviter ici un malentendu; il est évident, et je l'ai répété à satiété, que comme tout art, comme tout emploi des facultés humaines, la musique reconnaît des règles, des préceptes, une science; mais cette science nécessaire n'est jamais que la rive du fleuve, la digue de l'océan. Or, il advient qu'à défaut d'inspirations, de prétendus musiciens étudient les nombres, leurs transformations, leurs métamorphoses sans fin; puis ils les traduisent en notes et en accords : c'est là, à proprement parler, ce que j'appelle la musique scientifique, c'est-à-dire qui est surtout, qui n'est que scientifique. Je me rappelle Wagner et ses adeptes; je me rappelle la mécanique hurlante et grinçante, insupportable, de Bayreuth.

Quant à la musique imitative, j'insiste et je maintiens que, dans l'œuvre des symphonies, l'imitation du chant des oiseaux et d'un orage constitue deux fautes. Pour s'en convaincre, il suffit de se mettre au piano au moment où dans le jardin chantent une fauvette, un merle, où dans le ciel éclate un coup de tonnerre.

En fait, il y a de la musique selon les lois, les conditions de l'espace et de la durée, de la géographie et de l'histoire; en droit, en idéal, il ne doit point y en avoir. J'imagine volontiers que non seulement sur la planète Terre, mais que dans les autres mondes, où les mathématiques, la mécanique, la physique, la chimie, la physiologie, sont à peu près identiques et les mêmes; mais où à coup sûr, on ne parle ni grec, ni latin, ni français; où les déterminations, les inventions des arts, comportent aussi des variations sans fin, des changements sans nombre, l'on chante cependant à peu près Lully, Pales-

trina, Mozart. S'il y a dans le Κόσμος un universel, et je le crois, il se rencontre non seulement dans la science, mais encore dans la langue indéfinie et une de la musique.

NOTE H

MES SUPPRESSIONS

Je supprime l'opéra-comique. J'ai déjà dit (à un point de vue idéal, abstrait, absolu) que la poésie et la musique étaient deux divinités trop grandes pour marcher de pair; que là où l'une d'elles se trouvait, l'autre devait s'effacer et servir. Les lions dans le désert ont coutume de se partager l'espace, et les aigles font de même au sommet des montagnes. Si donc dans le drame lyrique je recherche surtout les situations, les passions, les caractères, et si je n'y admets le récit que comme une indication générale, une sorte de programme, à

plus forte raison ne puis-je point accepter cette base elle-même de l'opéra-comique : que les phrases parlées et que les phrases musicales s'y succèdent, s'y remplacent et y occupent tour à tour la scène.

On me dit que l'opéra-comique est une production nationale. Cela m'importe peu ;. l'art pour moi n'a point de patrie, il ne relève que de l'humanité. Le sol français d'ailleurs n'a jamais été son terroir propre; je m'en rends bien compte lorsqu'au salon carré du Louvre, je vois éclater en lettres d'or, aux quatre faces, les noms de Raphaël, Murillo, Rubens, et enfin Poussin. Je ne puis trouver mon compatriote, malgré la hauteur de sa pensée, la profondeur de ses sentiments, digne de cette inscription, de cette compagnie, pas plus que je ne comparerai Jean Goujon à Phidias, à Michel-Ange; que je ne comparerai Rameau, Grétry, Méhul, à Sébastien Bach ou à Beethoven.

Je supprime les airs populaires ; on doit les considérer, en effet, comme les patois de la langue musicale. Or, je ne reconnais que les grandes langues littéraires. Sans doute, en une course de montagne aux Pyrénées, à Rome au temps de Noël devant une Madone, les *pifferari*, les chansons basques, pourront me charmer pendant quelques instants ; parfois aussi j'écoute le bourdonnement d'une abeille, le chant d'une cigale, et ce ne sont que les songes d'une nuit d'été ou d'une matinée de printemps.

Je supprime les solos d'instruments, avec deux exceptions qui confirment la règle : les solos du piano et de l'orgue, parce que l'un et l'autre constituent à eux seuls un véritable orchestre. Tout autre instrument comporte toujours quelque infériorité ; afin d'y suppléer, il se livre nécessairement aux effets, aux virtuosités, et par là il accentue, il accélère sa défaite.

NOTE H.

Je supprime les vocalises. Quels effets d'art peut-on réaliser et obtenir avec tous ces sons prolongés, ces points d'orgue, ces gargarismes, et quel profit y a-t-il à transformer une cantatrice, une femme, en une clarinette ou un basson?

Il en est de la musique que j'entends chaque jour comme d'un diamant brut; d'une main sévère, impitoyable, je le taille et je le retaille sans cesse, afin de n'en conserver que le suprême, que le souverain éclat. *Atrocem Catonis animum.*

NOTE I

QUE LE VRAI ET LE BEAU SONT LES APPUIS ET COMME LES AILES DU BIEN

J'ai distingué souvent, après mon maître Kant, la raison pratique et la raison pure. J'ai enseigné que le but et le terme de l'humanité, de la création, c'étaient la conscience et le bien.

Mais la conscience et le bien ne se présentent pas, dans l'existence, isolés, solitaires en quelque sorte, et abandonnés à eux-mêmes; ils sont soutenus, protégés par deux appuis; et dans son chemin, dans ses luttes, l'humanité a comme deux ailes : je parle du vrai, je

parle du beau. Ils nous précèdent et nous suivent; ils nous soutiennent, ils nous assistent. L'un éclaire, anime, vivifie ma raison; l'autre ennoblit, charme, et purifie mon cœur.

Le poète a dit : « Lorsqu'une femme a conçu, apportez des tableaux, des statues, des vases précieux, des tentures éclatantes, afin qu'elle s'inspire de leurs splendeurs, de leurs magnificences. Le nouveau-né en conservera quelques empreintes, en reproduira quelques reflets. » Au sein fécond de l'humanité, il s'accomplit une génération permanente. Apportez-lui à elle aussi les statues de Phidias et de Praxitèle, les peintures de Titien et de Corrège; qu'elle entende les accents, les accords d'Haydn et de Mozart, les poésies d'Homère, de Shakspeare ou de Dante, et il y aura dans son œuvre plus de mérite, plus de beauté, plus de vertu. Dans les forces de la nature, il y a une fatalité, il y a un mauvais génie; mais

il y a aussi des puissances bienfaisantes, des éléments propices, et si je veux les exprimer et les définir par une seule parole, je les appelle la beauté.

L'humanité participe de l'univers créé et du Dieu créateur; elle se tient en quelque sorte à une distance égale de l'un et de l'autre. Si le mal et la faiblesse peuvent lui venir et d'elle-même et de son compagnon d'en bas, la force et le bien lui arrivent d'en haut. Ce rapport de l'homme avec l'Infini, sous des formes et des apparences différentes, est toujours le même en sa réalité; il subsiste immanent et identique, qu'il se nomme création, rédemption, ou éternelle sanctification. Or, son caractère propre, sa notion précise, c'est la lumière, l'esprit, la vérité.

NOTE J

LETTRE A UN AMI

« Excusez les fautes de l'auteur. » Sans doute et certainement ce sont mes fautes, mais vous n'avez point compris un mot de mon dernier fragment. Je reprends donc les trois propositions dont il se compose et qu'annonçait son titre.

1° L'œuvre. Je disais qu'une œuvre d'art doit se produire et apparaître comme un ensemble, comme un tout; elle est cet arbre, l'acacia, le mûrier de la princesse de Bourbon, et non point tels mûriers, tels acacias, un massif, une confusion. Elle est telle maison,

ma maison et non point une maison quelconque, une place publique, une rue. Mais ce que j'exige, par exemple, de la 5ᵉ symphonie, je l'impose de même à chacune de ses parties; et dans chacune de ses parties, à tout paragraphe, à tout alinéa. Il y a une phrase musicale comme il y a une proposition grammaticale; elle a son sujet, puis son verbe, son mode et ses attributs. Sans cesse j'écoute de la musique et je m'écrie : Mais mettez donc un point, finissez donc votre phrase, votre pensée, et après une pause, un temps d'arrêt, une limite, vous passerez à une seconde, à une troisième pensée, sauf à me répéter ensuite la première si elle est votre texte principal, essentiel, votre motif.

« Est-ce clair? » disait un jour le vieux duc de Broglie à une assemblée qui l'écoutait mal et ne voulait pas le comprendre.

2° La voix. Ceci est une observation tout à

fait neuve et à laquelle je tiens beaucoup. Je ne veux point qu'un orchestre atteigne jamais cent exécutants ; je ne veux pas non plus qu'aucun chœur dépasse ce chiffre maximum. Au delà vous réalisez ce que j'appelle la musique des colosses, la musique des hippopotames, des rhinocéros, de tous ces monstres énormes, informes, hideux qui grouillaient dans les tourbes marécageuses et noires de la période tertiaire. J'affirme que, dans la musique, comme dans la peinture, comme dans la statuaire, cette belle et magnifique et souveraine créature, qui est la créature humaine, constitue l'essence, le modèle unique qu'il s'agit de reproduire, d'embellir, de transfigurer. Mais qui dit voix, dit respiration ; prenez donc vos temps, ménagez votre souffle, et puisque la musique vocale est le type et l'exemplaire de la musique instrumentale, que vos instruments aussi ménagent leurs haleines et observent des

repos. Mon oreille a été formée pour entendre tous les bruits, celui de l'insecte qui creuse la poutre du foyer, comme celui de l'orage ou du canon ; mais sa destination la meilleure, c'est de percevoir à mon berceau la parole de ma mère ; à mon agonie, celle de mon enfant qui me survivra et me soigne ; aux heures de la jeunesse, des félicités, la cantilène de ma fiancée sœur. Dans les temples, les conservatoires, les théâtres, que les voix et l'orchestre se souviennent toujours de cette nature des choses, de cette appropriation, de cette destinée.

3° Le chant. Lamartine, assure-t-on, avait vivement blâmé qu'on eût mis le *Lac* en musique. J'estime qu'il avait raison, qu'unir, associer la musique et la poésie, c'est leur faire tort à toutes deux. Là où elles se présentent, elles doivent dominer, exclusives, absolues. C'est un principe tout à fait inédit. Je ne demande à Dante, à Shakspeare ou à Gœthe

qu'un scénario, un drame, des scènes, des figures, des passions; mais la nature des choses elle-même établit et ne peut point ne pas établir deux situations différentes, opposées, une antithèse en quelque sorte, entre Françoise, Juliette, Desdémone, Alceste, lorsqu'elles parlent et récitent, ou bien lorsqu'elles chantent leurs douleurs et leurs tendresses accompagnées, soutenues par l'orchestre.

La poésie se tient à un extrême, et les sonorités, les bruits de la nature, se tiennent à un autre. Au théâtre, au concert et même dans l'église, au point de vue de l'esthétique, la parole ne m'importe pas et les bruits de l'univers m'importent moins encore. Ce que je recherche et ce que j'écoute, c'est le chant avec ses infériorités, comme ses supériorités, avec ce monde, cette pensée, cette âme, qui lui sont propres et personnels, que Shakspeare et Corneille ne connaissent point, n'ont jamais

connus, pas plus que l'océan, que la tempête, et que l'hôte ailé, mystérieux, de nos nuits d'été.

NOTE K

LE CHEF-D'ŒUVRE. — LETTRE A UN AMI

............ Après une première connaissance avec Shakspeare, j'avais réservé pour ma rentrée à Nice ce qui me paraissait constituer ses chefs-d'œuvre : *Roméo, Hamlet, Macbeth, Othello*.

Voici ma trouvaille : l'idée du « chef-d'œuvre » est une idée à la fois qui m'est personnelle, et qui aussi est nationale, française.

1° Mon esprit est philosophique, synthétique; je vous fais grâce du grec, quoique la méthode soit, en effet, d'Athènes. Mais une comparaison que j'emploie souvent rend par-

faitement ma pensée : en toute chose je monte, je monte, et je ne m'arrête que lorsque je peux m'asseoir, comme en 1846, au sommet le plus élevé de la grande pyramide de Chéops. De là se déduit tout naturellement ma prédilection, en matière d'art, pour le chef-d'œuvre.

2° Notre grand siècle, le XVII^e, notre grand roi Louis XIV, par tous leurs procédés, leurs méthodes, poursuivent un idéal de goût, de beauté, recherchent ce qui est exquis, sublime.

Dans tous les pays d'ailleurs, dans tous les temps, il peut se rencontrer des génies amis de l'ordre, de la règle, de l'idéal adoré, contemplé, servi en lui-même, pour lui-même, Mozart alors écrit *Don Juan* ou la *Missa pro defunctis*, Raphaël peint une Madone, il peint la Transfiguration, le Vinci exécute les fresques de Sainte-Marie-des-Grâces, le portrait de *Monna Lisa*, et ce sont leurs chefs-d'œuvre.

Mais si nous sortons de mon propre esprit,

de Versailles, des jardins de Le Nôtre, de la perfection des maîtres accomplis; si nous nous adressons aux fougueux, aux désordonnés, aux intempérants, aux fous, quelle est donc l'œuvre maîtresse de Michel-Ange; les prophètes de la Sixtine, la coupole de Saint-Pierre, les tombeaux de Florence? Quelle est donc l'œuvre maîtresse de Beethoven? L'an dernier, hier encore, je disais : mais il y a une tache dans la 7ᵉ symphonie, il y en a une autre dans la 9ᵉ; exécutons et réexécutons la 5ᵉ qui est parfaite, et aussi la 3ᵉ, l'héroïque, de même irréprochable. C'était un jugement faux. Le dernier mot de Beethoven c'est la 9ᵉ symphonie, son avant-dernier mot, c'est la symphonie en *la,* la 7ᵉ. Pour contenir ce maître, il n'y a point de limite, il n'y a point de formule; il escalade le ciel, ou il défaille et tombe; mais foudroyant ou foudroyé, il est toujours Beethoven.

Je reviens à Shakspeare. C'était une erreur

de prétendre qu'il y a de Shakspeare quatre chefs-d'œuvre. Autant que ceux que je viens d'étudier, j'aime et j'admire *Richard III,* le *roi Lear, Coriolan, Jules César, Timon d'Athènes.* Shakspeare, Beethoven, Michel-Ange sont des âmes du même ordre ou du même désordre, de la même trempe, de la même race, s'il y a une race, s'il y a une trempe de cette sorte, et il n'y en a pas; il faut les embrasser et les saisir dans leur totalité, ne s'en approcher qu'à deux genoux. Cependant, comme c'est le don de la raison de juger Dieu lui-même, elle reconnaîtra les distractions, les abandons, les écarts du génie, de la grandeur, du sublime humains.

NOTE L

LE MOUVEMENT ET LE REPOS DANS L'ART

J'ai souvent donné toute l'évolution de l'art : nature, architecture, sculpture, peinture, musique, poésie ; et j'y remarque aujourd'hui une progression singulière, un rythme particulier.

Dans le drame ou l'épopée, les héros, les personnages se meuvent tous et s'agitent avec des inspirations, des caractères, des passions, des discours, où éclate comme un tumulte, où se démontre comme une confusion.

La musique aussi renferme bien des transports, des joies, des douleurs ; elle me blesse, me terrasse ; elle me ravit, m'exalte.

La peinture, au contraire, donne naissance à des impressions différentes; elle produit des effets opposés. A la contemplation de *l'École d'Athènes*, ou de la *Dispute du Saint-Sacrement* au Vatican, est-ce que nous nous sentons portés aux controverses théologiques ou aux luttes de la dialectique? En aucune manière. Nous regardons, nous admirons, et il ne s'opère en nous que des apaisements et des sérénités.

La sculpture ajoute encore à ces émotions, à ces dispositions de l'âme; quels que soient ses sujets, même les plus expressifs, le *Laocoon*, le *torse d'Hercule*, le *Gladiateur*, nous ne serons appelés à aucun labeur héroïque; nous ne serons atteints par aucun serpent, par aucune épée; à peine serons-nous attristés, et le spectateur conservera toujours quelque repos, quelque passivité.

L'architecture, avec ses grandes dimensions, ses lignes mesurées et proportionnées, ses

NOTE L.

aspects imposants, solennels, contient encore plus d'enseignements sérieux et graves, plus de sécurité et de calme.

Mais lorsque j'arrive à la nature, comment, même dans ces tempêtes des airs ou des eaux, ne pas ressentir sa monotonie, son impassibilité; comment ne pas éprouver et reconnaître la perpétuité de ses lois, l'immanence de ses destinées.

NOTE M

IL FAUT RESPIRER LA MUSIQUE

Il ne s'agit point, ainsi que cela peut arriver dans les cathédrales de Harlem et de Fribourg, de toucher en quelque sorte les ondes, les vibrations sonores, ni de les voir, de les imaginer, ni même de les raisonner, ce qui m'arriverait tout naturellement puisque j'ai raisonné toute ma vie, et que pendant trente ans je me suis beaucoup préoccupé des arts plastiques. Il suffit d'entendre les mélodies, les harmonies, avec plusieurs personnes qui sympathisent et s'apprécient (*auget concordia fidem*); il convient

de les goûter, de les sentir, de les respirer.

Il y a la musique religieuse, la musique héroïque ou dramatique, bouffe ou comique; il y a la musique sentimentale; il y a enfin la musique musicale, et c'est la mienne (1).

Dans une certaine époque de ma vie, j'ai eu plusieurs extases : je me les rappelle, je les connais; mais parmi elles, il en est une dont je n'ai jamais bien su l'objet, et de beaucoup elle a été la plus grande, la meilleure. De là la musique inconnue.

(1) Voir note G, dernières lignes, p. 104 et 105.

NOTE N

QUELQUES AUDITIONS INTIMES OU PUBLIQUES

SÉBASTIEN BACH, 1685-1750. — La musique a commencé en 1700 avec Sébastien Bach. On m'objecte Lully, Palestrina. Je réponds qu'il en est de ces deux maîtres comme de Giotto et de Cimabué ; leurs peintures nous séduisent et nous impressionnent par leur naïveté, leur grâce exquise et charmante, l'intensité de leurs sentiments, de leurs expressions ; elles nous ouvrent les portes de la beauté plastique après de longues ténèbres, après une profonde et lourde ignorance. De même, un peu fatigués des monotonies prolongées du plain-chant,

NOTE N.

nous avons été charmés, émerveillés par les accents nouveaux, par les ravissantes mélodies du XVI° et du XVII° siècle. Mais que valent et que comptent ces naïvetés, ces inconsciences des premiers maîtres, lorsqu'une fois on a vu et entendu les splendeurs de Raphaël et de Mozart !

MOZART : LA FLUTE ENCHANTÉE. — Le dialogue n'a pas le sens commun, et en l'écoutant, comme je me sentais confirmé dans ma doctrine d'une langue unique pour la musique, l'italien : des paroles un peu vagues et fuyantes qui soutiennent et aident l'attention sans la fatiguer ou la heurter. L'orchestre était fade, mou, là où il aurait fallu de la précision, du fini, de l'achevé, des nuances exactes, un coloris parfait. Les voix de Pamino et de Pamina avaient du charme et de la grâce.

La *Flûte enchantée* est, en effet, un enchantement, un charme, une magie d'accords et de

sons, du commencement à la fin, un collier de perles exquises, de diamants étincelants. Je me demande cependant si ce joyau ne serait pas mieux à sa place en quelque palais d'un prince Esterhazi que sur une scène de théâtre. Il nous faut aujourd'hui un peu plus de sonorité, d'orchestration; il en est de cette œuvre comme d'une chapelle, d'un oratoire pour une élite, pour quelques-uns, et non point d'un temple pour le grand nombre et la foule.

BEETHOVEN : LA SYMPHONIE EN UT MAJEUR. — Le commerce des arts, la contemplation de la beauté, ont toujours produit en moi des impressions mystiques, religieuses. Je le comprends aisément à cause des rapports étroits qui existent entre le vrai, le beau, le bien, le divin. De plus, je me persuade que, dans l'art, c'est le commencement et la fin, l'alpha et l'oméga, qui m'ouvrent le mieux le ciel. Cette

grande mère nature se tient, en effet, si rapprochée de son éternel auteur! Et à l'autre extrémité, la musique me donne tellement le son et les voix des profondeurs immenses de l'être et du néant! Hier, en écoutant Beethoven, l'andante et le finale de la symphonie en *ut* majeur, je me croyais entouré, environné par plusieurs chœurs d'anges et d'archanges dont chacun exécutait sa partie, et dont l'ensemble me soutenait comme sur les sommités du firmament.

FIELD : SES NOCTURNES. — Une vache est un animal qui, en lui-même et dans la plaine Saint-Denis, par exemple, ne comporte guère de beauté plastique; mais transportez-la dans les cadres, les paysages et les magnificences des Alpes ou des Pyrénées, tout aussitôt ces grands ensembles la saisissent, s'en emparent, ils l'idéalisent. De même, au XVIII° siècle, il y a de si belles lignes musicales, de tels en-

sembles de mélodie, d'harmonie, que chaque petit maître s'y trouve agrandi, embelli, et que tous, Leclair, Tartini, Martini, Porpora, Senaillé, Piccini, Locatelli, Viotti, Lolli, Hasse, Geminiani, dans mon cours de musique, ont fait grand plaisir à mon assistance. Je les maintiens donc avec soin. J'ajoute que lorsque j'ai fait exécuter la musique antérieure à 1700, j'ai obtenu des effets moindres mais réels encore, et que mes amis ont eu beaucoup de satisfaction à écouter, à applaudir, après les grands noms de Lulli et de Palestrina, ceux encore d'Orlando de Lassus, de Corelli, de Lefebvre. Mais prenons garde, au XIXe siècle il n'en va plus de même, le goût s'altère; nous sommes envahis à la fois par la lourdeur et le vague. Conséquemment, dans mes programmes, je ne dois inscrire que de très grands noms.

GRÉTRY, MÉHUL. — Dans les musées de l'Italie,

les plus beaux de l'Europe, on se fatigue à la longue de cette grande peinture, de ces sujets solennels, élevés, qui se répètent et se reproduisent; car de tous les sentiments de l'âme humaine, l'admiration prolongée est l'un de ceux qui nous dépensent et nous fatiguent le plus. Alors, tout d'un coup, nous apparaît quelque peinture flamande, une Ève de Cranach, et nous sommes reposés, ravis, charmés. Il en est de même dans un concert, lorsque nous entendons quelque morceau de Méhul, de Grétry, de Monsigny, d'Hérold.

BOIELDIEU : LA DAME BLANCHE. — Avec la *Juive* d'Halévy, qui se tient dans un ordre de composition plus important, plus relevé, la *Dame blanche* est l'un des chefs-d'œuvre de la scène française. Toute cette musique est très conservée, vivante; elle reste jeune et fraîche comme si elle avait été écrite de nos jours.

L'orchestre est bien rempli, abondant, sonore; il y a beaucoup de chœurs tous harmonieux, animés; les solos sont agréables, ou joyeux et gais, où doucement émus. Toute cette partition est vraiment charmante, accomplie.

BEETHOVEN : LA SONATE 26. — Cette sonate est intéressante à plus d'un titre; elle termine pour moi, avec celle qui suit, soit la sonate 27, l'œuvre du maître. Ensuite vient sa troisième et dernière manière, les cinq sonates finales où il semble, en vérité, qu'il devienne inconscient, que son génie chancelle, se heurte et trébuche. J'analyserai donc ce morceau dédié à l'archiduc Rodolphe et qui a pour sous-titre : les adieux, l'absence, le retour. Toutes les fois que j'entends la musique des grands maîtres, et j'en compte six : Beethoven, Mozart, Haydn, Gluck, Haendel, Bach; toutes les fois que je converse au Louvre avec la *Monna Lisa,* que je me promène au British Museum ou à Saint-

Pierre de Rome, que je contemple à Munich l'antique fronton des *Niobéides,* que je m'assois sur les ruines du Parthénon, le chœur entier des Muses bientôt m'apparaît et m'entoure ; puis l'histoire et la philosophie accourent, elles se joignent au cortège, et je deviens comme le centre des choses. Aujourd'hui, c'est la poésie tout d'abord qui s'est présentée avec les réminiscences et les évocations de Lamartine :

> Souviens-toi de ce ciel vu de si près ensemble,
> Du jour de la rencontre et du jour de l'adieu.

De Jocelyn et de Laurence, j'ai passé bientôt à toutes les rencontres et à tous les adieux. Ah ! dans le finale de Beethoven, qui se reprend, se répète quatre ou cinq fois sans jamais pouvoir se terminer, comme ceux qui se retrouvent pansent et repansent leur blessure ; comme ils la cicatrisent et la guérissent : mais bientôt après elle s'ouvrira de nouveau, car

c'est la blessure qui, un jour à Vérone, a été si bien décrite dans cette cellule célèbre : « Mon père, elle m'a blessé et je l'ai blessée. » C'est la blessure immortelle de qui sont venues toute la douleur, toute la joie, toute la durée du monde.

NOTE O

UN ABONNEMENT AU CONSERVATOIRE

I. — L'architecture n'avait que les trois dimensions et les trois lignes; quelle puissance auguste et sévère, quelle majestueuse simplicité, et comme il lui a toujours convenu dans le cours des âges, depuis les sanctuaires antiques creusés aux montagnes de l'Orient jusqu'aux flèches et aux arceaux lancés vers le ciel de la cathédrale de Cologne, d'honorer et de prier Dieu. Lorsque j'étudie l'évolution des arts, celui dont je m'occupe en ce moment siège donc à l'autre extrémité. Aussi combien il lui est difficile de sau-

vegarder et d'assurer, non pas seulement sa simplicité, mais ce que j'appellerai son unité, son homogénéité, son cercle de vie ; il me faut ici, non point les membres épars du poète, une introduction d'un côté avec un finale de l'autre, et je ne sais quelles mélodies et quelles harmonies entre les deux. Ce que je veux, c'est un ensemble qui, d'un bout à l'autre, se corresponde et se tienne, une sphère qui se balance et se meuve, une créature vivante qui me parle : cela est difficile et rare. Que de disparates et d'anarchie ; que d'anomalies et d'incohérences, et combien de fois, au lieu de la lumière et de la clarté, au lieu de l'ordonnance réglée, savante, proportionnée, des choses, je n'ai rencontré, je n'ai trouvé que la confusion et le chaos dans ce monde de la musique.

II. — Simplicité, unité, ce sont les deux conditions premières, les deux conditions né-

cessaires pour moi d'une symphonie, d'un concerto, d'une ouverture. Ai-je tout exprimé cependant? Je n'ai rien exprimé. Par ma double exigence, j'ai écarté tous les nouveaux venus avec leurs prétentions, leurs inventions, leurs bizarreries, leurs informes et grossiers assemblages ; mais je n'ai rien trouvé, rien affirmé ; le génie seul affirme et s'impose, et son secret ne m'est point pénétrable, accessible : là où il est, je le reconnais à ce je ne sais quoi de profond, de supérieur, de céleste ; je m'incline et je le salue.

Insistant sur un thème que j'indiquais tout à l'heure, je dirai seulement ceci : c'est qu'à l'architecture, en en réduisant les espaces et les dimensions, la sculpture a ajouté la figure et l'effigie de l'homme. Elles ne disparaîtront plus; la peinture les maintient et conserve, elle y joint l'éclat et le coloris; mais comme dans les voies du progrès et des ascensions il

se perd toujours quelque chose, il se produit quelque abandon, nous n'avons plus que deux lignes seulement et des surfaces planes, sans relief, sans profondeur. Ces arts plastiques peuvent convenir aux muets, aux sourds; à leur début (architecture et sculpture), ils conviennent même aux aveugles : Michel-Ange devenu vieux, frappé presque de cécité, se consolait en admirant et touchant le torse mutilé d'Hercule. Ici, au contraire, nous nous éloignons de plus en plus de l'univers, nous nous rapprochons de l'humanité; de ses sens plus extérieurs et superficiels, nous atteignons ses sens plus intimes et parfaits; un pas encore vers les sommets, une aspiration vers l'idéal et l'au delà, et ce ne sera plus la musique, mais la poésie, l'éloquence, toute la parole et toute la pensée de la civilisation.

Les destinées plus grandes ont des lois plus sévères, des exigences plus impérieuses; entre

le monde de l'art et le monde de la pensée, il y a une limite nécessaire et comme un terme consacré, qui ne doivent jamais être franchis, dépassés. Ce qui distingue l'univers de l'âme, c'est précisément une certaine fixité, une certaine immobilité, une certaine immanence; je crois que la musique instrumentale tout au moins, doit en conserver des empreintes et des souvenirs; j'estime qu'à vouloir lui faire dire tout ou trop, on finirait par la réduire, la transformer, la dénaturer et ne plus lui rien faire dire du tout. J'entends en ce moment les grands maîtres et les anciens; j'entends aussi les faux inventeurs et les nouveaux venus, et je saisis bien les lois, les principes, les convenances qui ont été sauvegardés par les premiers, méconnus par les seconds. Mais s'il s'agit toutefois de la musique vocale, quelques réserves et quelques distinctions deviennent indispensables; son caractère, en effet,

paraît consister dans les transitions et les successions. Quand se termine la nuit, et quand s'ouvre le jour; quand a fini le rossignol, et quand commence l'alouette? Sont-ce des poésies, sont-ce des chants que les voix de Desdémone, de Juliette, d'Ophélie; et dans la musique, d'où viennent les notes les plus inspirées, les accords les plus parfaits, les sons les plus beaux, sinon de l'éternelle féminité.

Je me résume, et renonçant à arracher son secret, son dernier mot à cet art le plus insaisissable de tous, il me suffira de bien marquer sa place et de bien préciser qu'à distance égale en quelque sorte de l'univers, des arts plastiques d'une part; d'autre part de la poésie, de l'éloquence, de l'âme humaine, il accomplit, il opère dans ses transformations successives et ses métamorphoses variées, leur union mystérieuse et comme leurs noces ineffables.

III. — De cette note, je réserve les deux lois de l'unité et de la simplicité. Je maintiens aussi toute ma série ancienne et fondamentale : nature, architecture, sculpture, peinture, musique, poésie, et comment dans cette série l'humanité est apparue avec la sculpture pour ne plus disparaître ; comment la musique et ses deux parties, l'instrumentale et la vocale, sont dans la transition de la matière à l'esprit, des forces de l'univers aux principes constitutifs, essentiels, de l'âme humaine.

J'insiste sur ces deux dernières propositions. L'architecture participe le plus et beaucoup de la nature. Dans la musique, c'est l'humanité qui est en cause (aussi bien que dans la sculpture et dans la peinture) ; il s'agit toujours de mon oreille, et ses suprêmes, ses plus beaux accents sont ceux de la voix, de la voix de la femme. Respectons toujours les limites, les frontières ; que la musique instrumentale ne

veuille point trop exprimer, trop parler; que la musique vocale ne veuille point trop usurper sur la poésie, sur le discours.

NOTE P

UNE LETTRE DU PHILOSOPHE A LA MUSE

Je veux vous remercier avec effusion, avec gratitude de votre lettre de ce matin sur la belle séance du Conservatoire, illustrée par Mendelssohn, Haendel, Weber et notre grand Gluck. (Ah! Alceste, Iphigénie, Eurydice). Cette dernière lettre me plaît, car il me semble bien que depuis que je me suis mis à philosopher sur la musique, vous l'entendez vous-même d'une manière un peu différente, modifiée, dirai-je perfectionnée. Oui, cela me plaît, car la Muse, dans le petit salon aux jasmins dédiés, m'avait initié; jusque-là, j'a-

vais seulement, comme dans une sorte de rêve, dans ces apparitions fugitives, enveloppées, confuses, entrevu, entendu, la marche de la symphonie en *la,* les suprêmes accents du Commandeur qui tombe et qui se vengera.

Je continue ma vie en sa monotonie, en son recueillement; j'aurai ce soir ma 26° sonate de Beethoven; cet après-midi mon 7° drame de Shakspeare; puis l'air et le soleil, mes jardins, « demeurez mes jardins, » ce vieux banc de pierre « qui me ressemble comme un frère », et enfin dans la profondeur des échos lointains, une cantilène, une poésie répétées, de votre voix musicale.

En ces longues, en ces permanentes méditations, il se fait bien des rencontres. J'en ai noté plus d'une. Mais voici tout d'un coup, au détour du chemin, les deux sœurs ennemies, rivales, et les frères nombreux, ardents,

NOTE P.

superbes, leur faisant cortége, contre qui je viens de me heurter.

L'Idéalité, l'Universalité sont leurs effigies, leurs représentations, leurs noms; Raphaël, Mozart, Corneille et Molière suivent la première; en face, à l'opposé, Michel-Ange, Beethoven, Dante, Shakspeare accompagnent la seconde. Je sais bien votre réponse, elle est celle des beaux, calmes et souriants enfants qui, entre papa et maman, ne veulent pas choisir. Quant à moi, le sommet de la pyramide de Chéops me domine et s'impose, la dialectique m'obsède; elle exige un ordre de préférence, une loi de priorité, le *fatum* accroupi m'interroge, il se dresse.
Et je me réfugie sur votre doux cœur, ô ma bénie, ô ma Muse.

FIN.

TABLE

	Pages.
AVERTISSEMENT	1
PRÉFACE	3
PROLOGUE	11
DIALOGUE Ier	17
— II	23
— III	30
— IV	35
— V	42
— VI	46
— VII	53
— VIII	59
— IX	63

	Pages.
Dialogue X	73
Épilogue.	76
Note A.	81
— B.	84
— C.	87
— D.	88
— E.	91
— F.	93
— G.	97
— H.	106
— I.	110
— J.	113
— K.	119
— L.	123
— M.	126
— N.	128
— O.	137
— P.	145

www.ingramcontent.com/pod-product-compliance
Lightning Source LLC
Chambersburg PA
CBHW071546220526
45469CB00003B/939